走進名畫看世界

鍾華——主編

目　錄

覺醒吧！人類　　　　　　6

故事從這裡開始　　　　　8

春　　　　　　　　　　　11

謎一般的笑　　　　　　　12

好大一幅《創世紀》　　　14

有史以來
「最偉大」的畫家　　　　16

法蘭德斯兄弟　　　　　　18

農民和詩人　　　　　　　20

宮廷畫師　　　　　　　　22

數一數二的逼眞大師　　　24

一個暴躁的人　　　　　　26

西班牙的巴洛克　　　　　28

悲痛中誕生的力量　　　　30

越看越上癮　　　　　32

紙牌屋　　　　　　　34

肖像畫的新風格　　　36

偉大的革命　　　　　38

另一位英雄　　　　　41

正義與浪漫之城　　　42

明亮起來的世界　　　44

貧窮但不平凡　　　　46

被罵成名的
「印象派之父」　　　48

追逐著太陽　　　　　50

Hello！幸福　　　　52

銀行家的兒子當畫家　54

這就是點彩畫　　　　57

眼睛被騙了　　　　　58

兩個天才畫家　　　　60

尋找寶藏的火星人　　62

逃離地心引力　　　　64

附錄1　藝術圈的大事件

附錄2　遊博物館看世界名畫

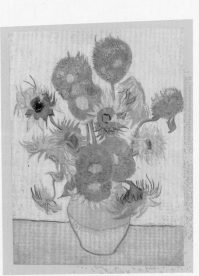

覺醒吧！人類

大約13世紀，歐洲被基督教神權思想籠罩，世人的生活全部以宗教為中心。
後來，隨著商業貿易的發展，個人及社會的財富逐漸累積，人們開始重新重視世俗的
生活。人性再次覺醒，傾聽自己內心真實的呼聲。義大利畫家喬托是這一時期藝術的
先驅。

🎨 放羊的男孩

一天，被稱為「義大利繪畫之父」的
契馬布耶在佛羅倫斯附近的鄉間漫步。走
著走著，他遇見一個放羊的男孩。男孩一
邊看管羊群，一邊在石板上畫畫，這些畫
讓契馬布耶驚愕不已。他連忙問道：「你
叫什麼名字？」男孩回答：「我叫喬托。」
後來，契馬布耶成了喬托的老師。

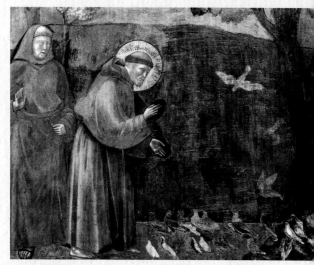

▲《聖方濟各向鳥雀布道》喬托
喬托畫中描繪的是，佛羅倫斯「聖人」聖方濟各向
飛來身邊的鳥雀布道的故事。

◀ 契馬布耶與喬托
師徒二人相遇的故事成為畫家的題材。

誰是聖方濟各？

聖方濟各出生在佛羅倫
斯附近一個叫亞西西的
小鎮，受過良好的教育。
長大後，他在戰爭中見
識生老病死，開始思考
生命的意義。他主張仁
慈，關注人間疾苦，深
受人們愛戴。

歐洲繪畫之父

喬托筆下的「聖人」很「接地氣」，和我們一樣擁有血肉之軀。他喜歡運用「明暗對比法」，使畫中的人物看起來更有重量感和體積感。與此同時，喬托也是最早用「透視法」展現畫面層次的畫家，被譽為「歐洲繪畫之父」。

濕壁畫可不得了

在喬托生活的時代，畫家用來畫畫的顏料及材料和現在不一樣。那時人們還不會調配油彩，也不在畫布上畫畫，他們大多會把水和顏料均勻的混合在一起，再將混合好的顏料塗在剛剛刷好的石灰牆上作畫。用這種方法畫出來的畫，叫做「濕壁畫」。

透視法

「透視法」是一個繪畫理論術語，是在平面或曲面上描繪物體空間關係的一種方法或技術，在喬托之後成為西方繪畫普遍遵循的「原理」或「法則」。很早以前，藝術家就開始運用透視法創造藝術作品的空間感。一般來說，物體距離我們越遠，通常看起來越小；反之，則看起來越大。

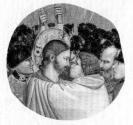

耶穌與猶大的對視，也代表「真理」與「謬誤」的對視。

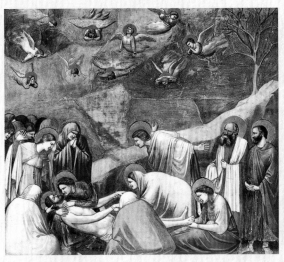

▲《哀悼基督》喬托 約1305年
與同時期大多數畫家不同的是，喬托筆下的宗教主題作品散發著人性的光輝。這些作品被畫在牆壁上，能夠喚起人們內心對愛與生命的覺醒。

▲《猶大之吻》喬托 約1305年
人群湧動的畫面中聚集了兩隊人——擁護耶穌的一隊、迫害耶穌的一隊。他們各自揮舞著武器，耶穌（左）和猶大（右）站在畫面中央，耶穌平靜的表情和猶大邪惡的表情，形成了鮮明的對比。

故事從這裡開始

雖然弗拉・安吉利科比喬托晚出生一百多年,但他的繪畫風格卻受到喬托的影響——充滿了人性的光輝。在義大利畫家中,還有一位喬托藝術的追隨者叫馬薩齊奧。馬薩齊奧生活在文藝復興早期,這一時期,「人」在藝術作品中得到了真正的解放,關於我們的故事就從這裡開始。

🎨 天使弗拉

「弗拉」這個稱號是修道士的頭銜。15 世紀時,義大利佛羅倫斯有一座聖馬可修道院,裡面住著一位會畫畫的修道士,就是安吉利科。正直、善良的安吉利科常被人稱為「天使」,作為基督徒的他也最喜歡描繪聖人和天使,他在修道院的牆壁上畫下了許多講述《聖經》故事的畫。

安吉利科在修道院的門廊上,畫了一幅聖彼得提醒修道士保持安靜的畫。

噓,安靜!

蛋彩畫

文藝復興時期的畫家喜歡畫蛋彩畫。蛋彩畫是一種用黏性液體混合顏料粉繪製。可以用蛋清或者膠水混合顏料粉,再將混合好的顏料塗在乾石灰牆上或木頭上。

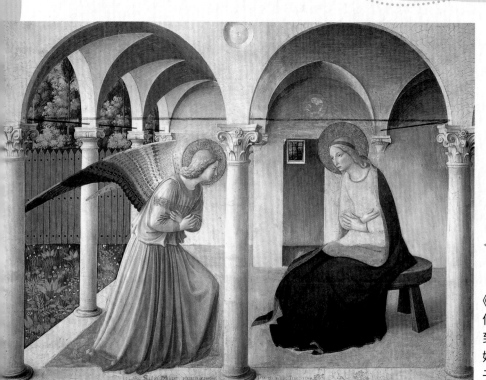

◀《天使報喜》
安吉利科
1439—1445 年
《聖經》中有這樣一個故事,一位天使來到瑪利亞面前,告訴她:「你即將成為聖子耶穌的母親。」

8

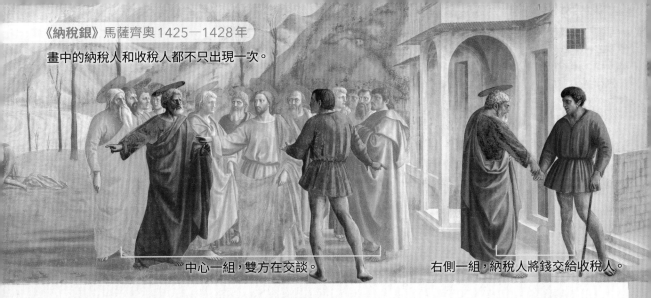

畫中的納稅人和收稅人都不只出現一次。

中心一組，雙方在交談。

右側一組，納稅人將錢交給收稅人。

大塊頭湯姆

在文藝復興早期的畫家中，有一個名字即綽號的小夥子——馬薩齊奧。「馬薩齊奧」是義大利語的音譯，意思類似於「大塊頭湯姆」，「大塊頭湯姆」有「傻瓜」的寓意。馬薩齊奧的作品確實也稱得上「大塊頭」了，但一點也不「傻」，它們真實生動、宏偉有力。

馬薩齊奧永遠年輕

馬薩齊奧去世時只有二十七歲。儘管如此，他的畫看上去卻成熟穩重，這要歸功於雕塑對他的影響。馬薩齊奧很重視畫面中的透視感和光源的展現，他從當時的雕塑家多納太羅的雕像中找到靈感，還將其融入自己的畫作中。

多納太羅創作的雕像

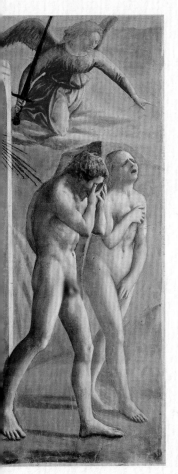

◀《逐出樂園》

馬薩齊奧 約 1427 年

這幅畫描繪了《聖經》中亞當和夏娃偷吃禁果後，被逐出伊甸園的故事。馬薩齊奧筆下的他們和我們常人沒什麼兩樣——悲傷、痛苦的表情，看上去觸目驚心。

上帝是怎麼懲罰亞當和夏娃的？

上帝對夏娃的懲罰是：讓她以後有懷胎生產的痛苦，同時一輩子被丈夫管轄。對亞當的懲罰則是：讓他辛勤耕種才能獲得食物，而地上會長出蒺藜和荊棘，必須付出勞苦才能吃到東西。他們會老會死，一生都要艱辛的生活。

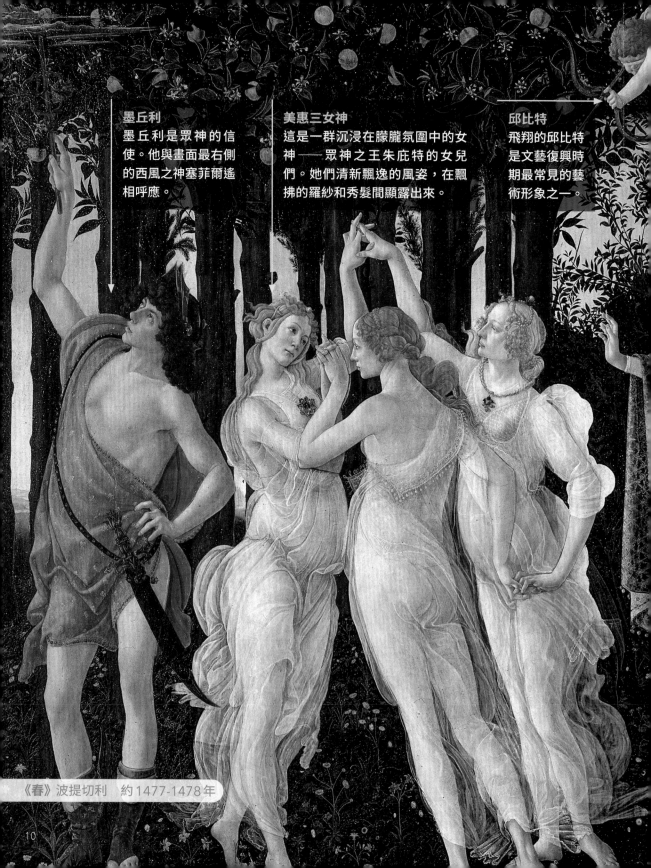

墨丘利
墨丘利是眾神的信使。他與畫面最右側的西風之神塞菲爾遙相呼應。

美惠三女神
這是一群沉浸在朦朧氛圍中的女神——眾神之王朱庇特的女兒們。她們清新飄逸的風姿，在飄拂的羅紗和秀髮間顯露出來。

邱比特
飛翔的邱比特是文藝復興時期最常見的藝術形象之一。

《春》波提切利　約1477-1478年

維納斯
愛神維納斯立於花園之中。她是美麗與享樂的象徵，也是世界上一切生命之源的代表。

春

1492年，哥倫布發現了新大陸，為我們翻開了世界史上嶄新的一頁。而同一年，在遙遠的地中海一帶，義大利正在經歷一段輝煌的「文藝復興全盛時期」。那時的義大利住著世界上最偉大的幾位畫家，桑德羅·波提切利便是其中之一。

塞菲爾
西風之神

克洛里斯
西風之神正在追逐古羅馬神話中的女神克洛里斯。她穿著蟬翼的紗裙奔跑，試圖掙脫西風之神的擁抱。

梅迪奇家族
梅迪奇家族是15至18世紀中期在歐洲擁有強大勢力的名門望族。這個家族斷斷續續統治文藝復興的中心城市佛羅倫斯長達三個世紀，促進義大利文藝復興運動的發展。

古城佛羅倫斯
佛羅倫斯位於義大利中部，它是著名的藝術之都，也是歐洲文藝復興運動的發祥地。

謎一般的笑

家喻戶曉的畫家達文西也生活在「文藝復興」這個「群星閃耀」的時期。宗教畫是當時最常見的繪畫題材，「聖母」是那時最流行的主題。不過，達文西在此時創作最動人的女性形象卻是《蒙娜麗莎》。

🎨 最後的晚餐

1494 年，米蘭的盧多維科公爵想為自己及家族建造一座陵墓，他選擇米蘭市中心的聖瑪利亞感恩教堂為地址，並派遣達文西在翻新過的飯廳北牆上畫一幅《最後的晚餐》，這是當時很流行的繪畫主題。整個繪製過程是充滿戲劇性的，人們慕名而來看達文西畫畫，他就像一個景點似的被眾人圍觀。

大名鼎鼎的米蘭大教堂

▼《最後的晚餐》達文西 約 1495—1498 年

這幅壁畫像一幕舞臺劇，達文西為每個人物都安排了不同的動作，代表他們內心不同的想法。位於中央的耶穌說了一句：「你們當中有人出賣了我。」故事便拉開了序幕。

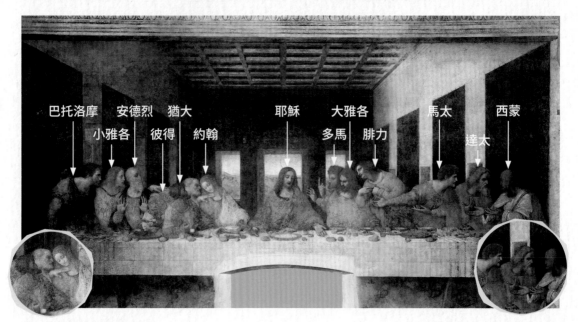

巴托洛摩　安德烈　猶大　　　　耶穌　　大雅各　　　　馬太　　西蒙
　　小雅各　彼得　約翰　　　　　多馬　腓力　　　　達太

猶大手裡緊緊攥著錢袋，
讓人一眼就看出他是叛徒。

他們正在討論耶穌說的話
到底是什麼意思。

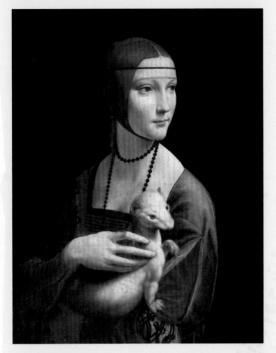

▲《抱銀貂的女子》達文西 1490 年

她叫切奇利婭·加勒蘭妮，是當時米蘭實際上的執政者盧多維科公爵的情人。畫裡的她手中抱著銀貂——銀貂代表盧多維科公爵，他曾獲頒銀貂勳章。

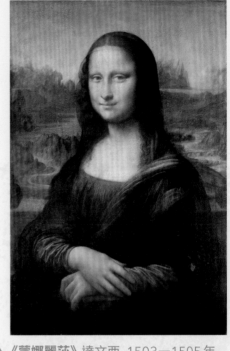

▲《蒙娜麗莎》達文西 1503—1505 年

後人查閱了達文西的財務紀錄，並沒有發現有人為這幅畫支付酬勞，大概也沒人願意為一幅畫等上好幾年。所以蒙娜麗莎早已不是誰的妻子，而是畫家心中擁有藝術靈魂的不朽女神。

迷人的肖像畫

達文西雖然是偉大的畫家，但留下來的完整畫作實在不多，油畫和壁畫加起來大概也才幾十幅。儘管畫作數量少，但保留下來的都是不朽名作，尤其是那些迷人的肖像畫。

內心的召喚

五百多年來，關於蒙娜麗莎「到底有沒有笑」或「為何這麼笑」這類問題，難倒了許多人。《蒙娜麗莎》是當時義大利佛羅倫斯紡織品商人法蘭西斯科·德爾·喬孔多委託達文西為自己的妻子所繪。在接受委託後的幾年裡，達文西不斷修飾它，讓它趨於完美。這已經不是為了誰的委託而畫，而是畫家完全遵循於內心的召喚，屬於自己的作品。

修修補補的世界名畫

《最後的晚餐》完成二十年後，顏料開始脫落了。在接下來的歲月裡，藝術家們啟動了聲勢浩大的修復工作，先後進行了六次大型修復，時間最長的一次達二十一年。所以，這幅壁畫不僅是達文西的傳世之作，還凝聚了後世無數藝術家的心血。

好大一幅《創世紀》

1508年，藝術家米開朗基羅接手了一項新工作：在西斯汀教堂的天花板上畫壁畫。他望著高高的天花板發呆——那藍色的星空就是宇宙的模樣吧，天地初開的時候它是什麼樣呢？是啊，為什麼不從《聖經》中描寫宇宙之初的故事畫起呢？

米開朗基羅畫像

🎨 《創世紀》

《創世紀》是《聖經‧舊約》的開篇，講述上帝創造宇宙和人類的故事。這太適合放在天花板上了，它值得被世人仰望，也應該在每一次竭盡全力的仰視中帶給人們震撼。

聖彼得大教堂內部

斜槓藝術大師

米開朗基羅不只是畫家、雕塑家，他還是了不起的建築大師。如果你去義大利，一定要到羅馬看看他設計的聖天使堡、卡比托利歐廣場、法爾內塞宮。當然，還有位於梵蒂岡的聖彼得大教堂，那裡高大的穹頂也出自米開朗基羅之手。

▼ 西斯汀教堂穹頂壁畫《創世紀》
米開朗基羅 1508-1512 年

整幅壁畫總面積近六百平方公尺，共有三百多個人物。假如你的班上有三十個人，差不多就有十個班級加起來那麼多，是個令人吃驚的數字吧！

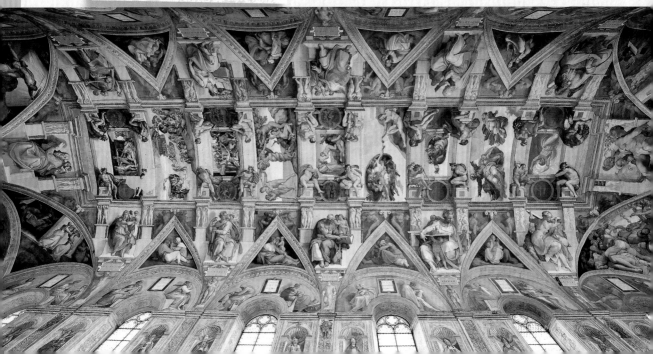

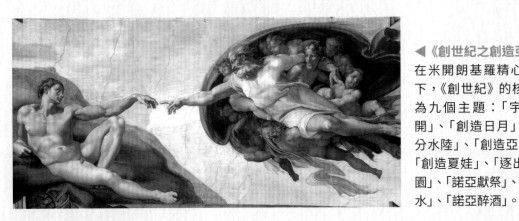

◀《創世紀之創造亞當》
在米開朗基羅精心構思下，《創世紀》的核心分為九個主題：「宇宙初開」、「創造日月」、「神分水陸」、「創造亞當」、「創造夏娃」、「逐出伊甸園」、「諾亞獻祭」、「大洪水」、「諾亞醉酒」。

孤獨的天才

為了創作《創世紀》，米開朗基羅雇用了許多助手。可是一旦投入工作，他就變得古怪又暴躁。他嫌棄助手們笨手笨腳，又不能完全領悟他的想法，於是索性將他們趕走，獨自創作。他就像創世的神一樣，無所不能卻又形單影隻，唯一陪伴著他的，大概就是畫裡的人物吧。

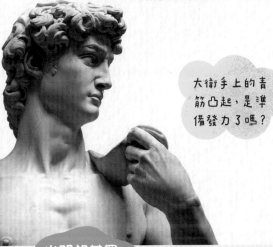

▲《創世紀之逐出伊甸園》
在伊甸園的所有生命中，蛇是最狡猾的，牠故意引誘夏娃，讓她去嘗智慧樹上的果實。蛇說：「你們吃了不一定會死，但一定會變得更加聰明。」

大衛手上的青筋凸起，是準備發力了嗎？

◀ 雕像《大衛》局部
　米開朗基羅 1501—1504 年
許多人認識米開朗基羅，都是從大衛雕像開始的，這毫無疑問也是他的傑作。

米開朗基羅

1475.3
生於阿雷佐附近的卡普雷塞。

1481—1485
母親去世，被寄養在塞提尼亞諾小鎮的一戶石匠家。

1488—1492
進入基蘭達奧的畫室作學徒，後來成為梅迪奇家族的宮廷畫師。

1508—1512
用四年時間獨立完成西斯汀教堂天頂壁畫《創世紀》。

1533—1541
創作並完成另一幅西斯汀教堂壁畫《最後的審判》。

1564.2
在羅馬去世，安葬在佛羅倫斯聖十字大教堂。

有史以來
「最偉大」的畫家

義大利有一座叫「佩魯吉諾」的城市，有一位畫家也用「佩魯吉諾」當作自己的名字。佩魯吉諾畫過許多畫，他還有一個最重要的身分──某位學生的老師。當這個學生還是小孩的時候，很多人都覺得他會是有史以來最偉大的畫家，他就是拉斐爾。

西斯汀聖母

《西斯汀聖母》是拉斐爾最著名的作品之一，這裡面還有個故事：據說1512年左右，羅馬教皇尤利烏斯的軍隊與入侵義大利的法軍作戰，當時皮亞琴察地方支持教皇，為表謝意，尤利烏斯便將已經向拉斐爾訂購的聖母像，送給皮亞琴察的聖西斯托教堂。

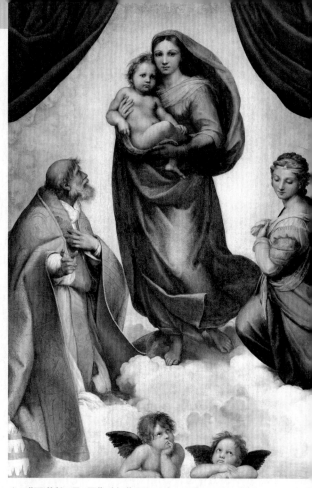

▲《西斯汀聖母》拉斐爾 1512 —1514 年
聖潔美麗的聖母瑪利亞有些憂傷，她赤腳從雲端緩緩而下。為了拯救人類，聖母把兒子送到人間。聖嬰瞪大兩隻眼睛，好像在等待母親決斷他未來的命運。

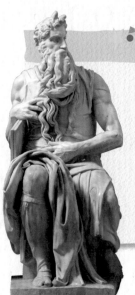

文藝復興三傑

拉斐爾、達文西和米開朗基羅並稱「文藝復興三傑」。然而，與另外兩位大師比起來，拉斐爾的生平故事少之又少，因為他三十七歲就去世了。不過他活著的時候非常刻苦努力，留下了幾百幅畫。

米開朗基羅創作的雕像

拉斐爾畫人像時喜歡參考現實中的人物。比如被稱為「最美哲學家」的柏拉圖。而在那個時代，合適的模特兒只有達文西了！

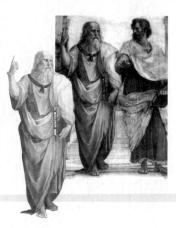

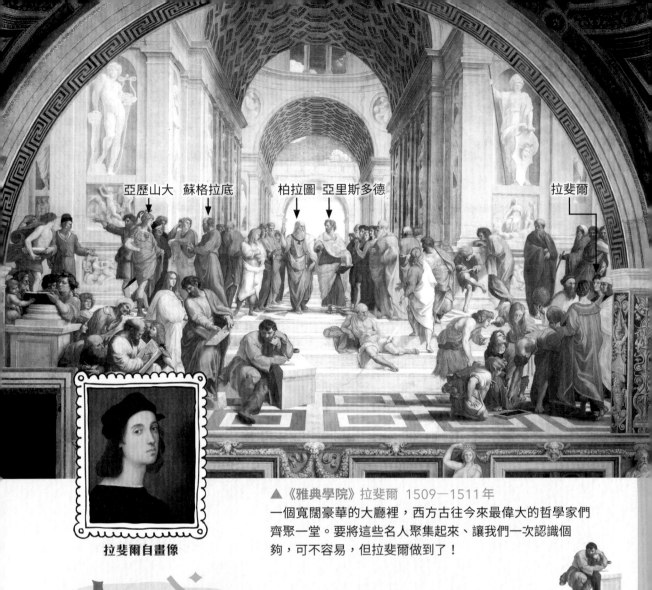

亞歷山大　蘇格拉底　　柏拉圖　亞里斯多德　　　　　　　拉斐爾

拉斐爾自畫像

▲《雅典學院》拉斐爾 1509—1511 年
一個寬闊豪華的大廳裡，西方古往今來最偉大的哲學家們齊聚一堂。要將這些名人聚集起來、讓我們一次認識個夠，可不容易，但拉斐爾做到了！

博物館

博物館是指徵集、典藏、展示和研究代表自然和人類文化遺產實物的場所。18世紀時，英國收藏家漢斯·史隆將自己的八萬多件藏品捐獻給國家，王室由此決定建立一座博物館。1753年，世界上第一個對外開放的大型博物館——大英博物館誕生了。

大英博物館

曠世巨作

1509 年，當時的羅馬教皇尤利烏斯請拉斐爾為自己位於梵蒂岡宮的簽字廳畫裝飾畫。這是一項大工程，除了穹頂中心的一小塊是由一位叫索多馬的畫家繪製，其餘四面牆壁都要由拉斐爾來完成。拉斐爾在這裡畫了一幅有關哲學的畫作《雅典學院》，這也是拉斐爾的壁畫中最了不起的一幅。

17

法蘭德斯兄弟

你知道法蘭德斯嗎？它地處法國、比利時、荷蘭的交界處。這個地方像義大利一樣盛產畫家，在文藝復興早期就人才濟濟。

油畫之父

法蘭德斯最早的著名畫家是一對兄弟，哥哥胡伯特·范·艾克和弟弟揚·范·艾克。他們擅長運用豔麗的色彩，讓畫作看起來鮮亮明快，並大幅改進油畫的創作方式，被後人稱為「油畫之父」。

As I can

弟弟揚·范·艾克作品中的光線處理灑脫又明快，這不僅體現在顏料的調配上，也表現在光線的捕捉上。他經常在自己的作品上面寫下他的座右銘「As I can」，意思是「盡我所能」。

A. 小狗
可愛的小狗直視著我們。牠是畫家後來加上去的，象徵忠貞和愛情。

B. 鏡子
鏡子鑲嵌在古樸的木框上，邊緣有十幅圓形的微型畫，畫中描繪耶穌的生平。仔細看鏡子裡映照的景物，還包括揚·范·艾克的自畫像和另一個神祕男人。

C. 華美的簽名
畫家的拉丁文簽名，用了一種華美的「哥德體」，意思是「揚·范艾克在場」。

▶《包著紅頭巾的男子》
揚·范·艾克 1433年

這幅畫作上方隱藏的是揚·范艾克的座右銘「As I can」，畫作底部還標有「揚·范·艾克創作於1433年10月21日」的落款。

揚·范·艾克

約 1395 年
出生於荷蘭馬塞克城。

1422–1425
為荷蘭伯爵約翰裝飾宮廷建築。約翰去世後，其才華受到勃艮第公爵菲力浦三世青睞，定居布魯日。

1426
哥哥胡伯特·范·艾克去世。

1428–1429
跟隨菲力浦三世進行外交任務，到葡萄牙旅行。

1434
創作《阿爾諾菲尼的婚禮》。

1441
在比利時古城布魯日去世。

古城布魯日

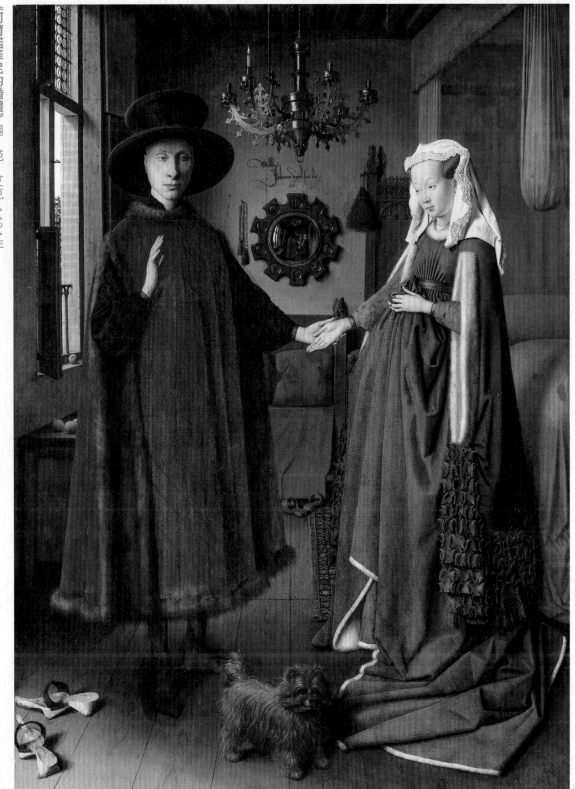

《阿爾諾菲尼的婚禮》 揚‧范‧艾克 1434年

農民和詩人

范·艾克兄弟之後，法蘭德斯又誕生了一位叫彼得·布勒哲爾的「農民畫家」。布勒哲爾經常畫鄉村題材的作品，寄託他對貧苦農民深切的同情與關懷。他還充滿詩意的將大自然與風土人情巧妙結合，讓這一切展現迷人的光彩。

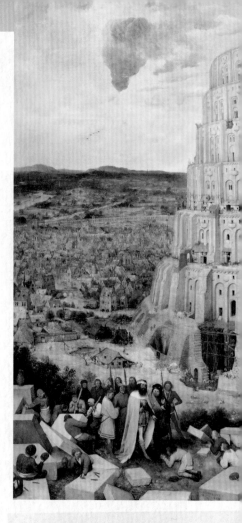

🎨 農民畫家

簡陋的筵席、狼吞虎嚥的客人，我們的微笑像布勒哲爾一樣充滿苦澀──這就是貧窮的新娘一生中最光鮮的時刻。實際上，布勒哲爾是個見多識廣的畫家，唯一和「農民畫家」這個稱號有關聯的，是他尤其喜歡描繪農民的生活。

▼《農民婚禮》布勒哲爾 1567 年
坐在地上的孩子戀戀不捨的舔著空盤子，憨態可掬的樂師饑腸轆轆，眼巴巴的注視著盤子裡的食物……這不是一齣喜劇，除非我們都是麻木的人。

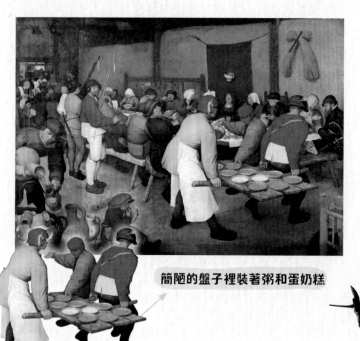

簡陋的盤子裡裝著粥和蛋奶糕

🎨 冰雪中的溫暖

1565 年，有位商人請布勒哲爾為自己畫一系列大型畫作，他選了一個較為擅長的主題：一年四季。冬天的這一幅最具寒冷氣息：疲憊的獵人們艱辛的走在這片冰雪世界中，他們低著頭，跋涉過雪地，路旁熊熊燃燒的篝火為畫面帶來一絲暖意。

▶《雪中的獵人》布勒哲爾 1565 年
布勒哲爾說：「冰雪中的生活的確更艱難，但雪中的我們卻保持著歡樂心情。」

🎨 通天之塔

　　關於巴比倫塔的故事源於《聖經》中的某一章節：世人信心滿滿的想要建造一座通天之塔，上帝很憤怒，便將世人的語言打亂，使人們彼此無法溝通。所以在藝術作品裡，畫家常用不同種族表現語言障礙，又用未完工的通天塔表現這種混亂的狀態。

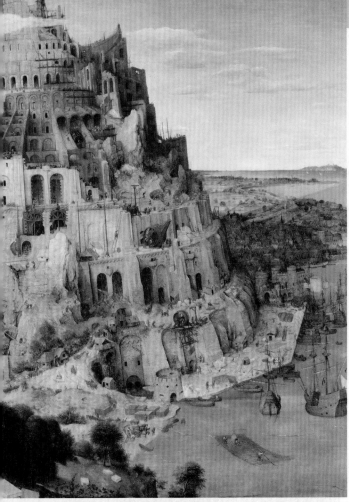

◀《巴比倫塔》布勒哲爾 1563 年
這就是巴比倫塔，它也象徵著我們的人生旅程——人類有時是值得同情和憐憫的，卻又總是無法擺脫喜好空想的宿命。

布勒哲爾畫像

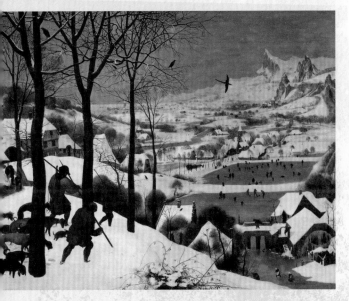

色彩
日常生活中的「色彩」是個多義詞，簡單來說，當光線照射到物體後使我們的視覺神經產生感受，便有了色彩的存在。色彩是通過眼、腦和我們的生活經驗共同作用，產生的一種對光的視覺效應。

宮廷畫師

德國人漢斯・霍爾拜因是多才多藝的畫家。他擅長油畫和版畫，還曾經為政府大廳畫過壁畫，而真正讓他聲名卓著的還是肖像畫。霍爾拜因擅長準確捕捉人物的外形，並使人物的精神在畫中得以昇華。

尊貴大人物

霍爾拜因天資聰慧，他十幾歲就告別家鄉，後來一直在英格蘭為野心勃勃的君主——亨利八世效力。霍爾拜因筆下的亨利八世從來都是很有威嚴的，這符合國王想要的嚴格統治和至高無上的精神特質。

▼《孩童時的愛德華六世》
　　霍爾拜因　約1538年
愛德華是亨利八世的獨子，他圓乎乎、胖嘟嘟的樣子十分可愛，很難想像畫中充滿活力的他，年僅十六歲就過世了。

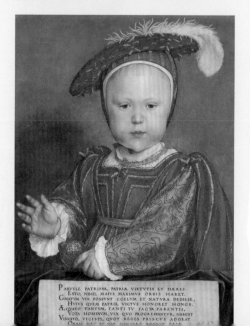

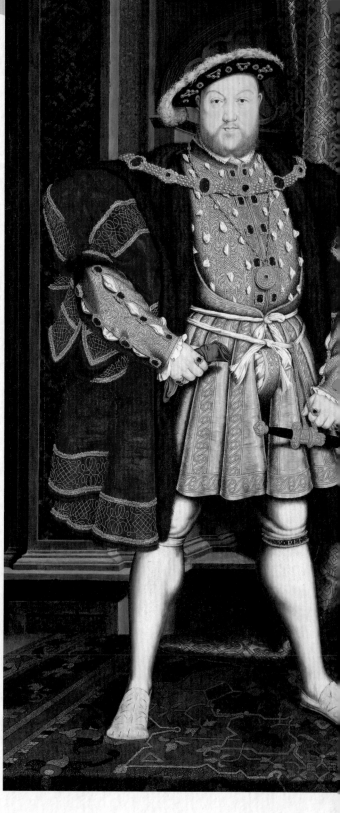

🎨 精緻的紀念品

　　1533年，霍爾拜因創作了規模宏大的作品《使節》。這幅精緻的畫是作為紀念品為兩位博學多才的大使繪製的，展示了亨利八世時期英格蘭駐法國大使讓‧德‧丹特維爾（左）和他的學者朋友、法國外交使臣喬治‧德‧賽爾弗（右）的形象。

這幅畫裡藏著大量資訊。

▶《使節》
霍爾拜因 1533年

大使和學者中間有一張桌子，分成上下兩層。

上面一層放置的儀器代表對天空的研究。

下面一層放置的物件代表對地球的探索。

底部中心有一個扭曲的骷髏。骷髏代表死亡，也暗示大使的談判會以失敗告終。

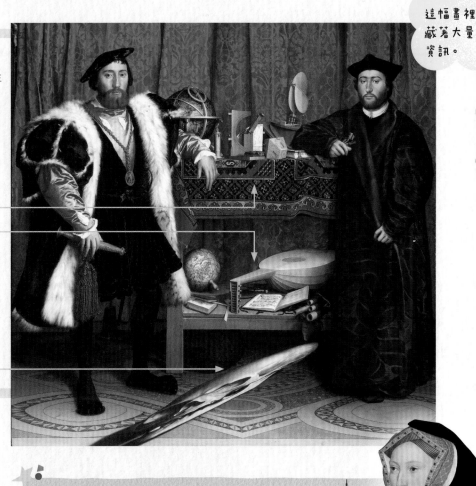

◀
《亨利八世肖像》
霍爾拜因
約1537年

亨利八世雍容華貴的氣度，被身上的「珠光寶氣」包圍烘托。一眼望去，即便我們不知道畫中人是國王，也猜得出是地位尊貴的大人物。

珍‧西摩的畫像

作為宮廷畫師，霍爾拜因還在國王的懷特豪爾宮內為亨利八世的第三任妻子、愛德華六世的母親珍‧西摩畫過一幅壁畫。可惜，1698年王宮失火，這幅畫也化為了灰燼。

珍‧西摩

數一數二的逼真大師

杜勒是和義大利畫家達文西、米開朗基羅、拉斐爾等人生活在同一時期的德國畫家。德國和義大利一樣，也經歷了一段文藝復興時期。既擅長版畫，又精於繪畫的杜勒，是這一時期最偉大的畫家之一。

金匠的孩子

15 世紀，德國紐倫堡附近的一個小村莊裡，住著一戶貧窮的人家。這戶人家的男主人是金匠，他靠製作金戒指、金手鐲、金項鍊等來維持全家人的生計。勤勞的金匠每天都要工作十八個小時來養活他的家人，而杜勒，就是這個大家庭的一員。

義大利水上城市威尼斯

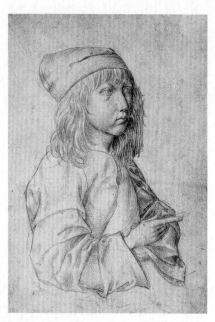

▶《十三歲的自畫像》
　　杜勒 1484 年

十三歲時，杜勒對著鏡子為自己畫了幅自畫像，這是他人生中第一幅完整的繪畫作品，也是西方繪畫史上現存最早的自畫像。

實在太逼真了

杜勒曾經去過威尼斯，還在那裡生活過一段時間，結識了一些義大利畫家。有一次，威尼斯畫家貝里尼問杜勒：「你願意把畫人物頭髮的畫筆送我一支嗎？」杜勒便將手中的筆遞給了他。接過畫筆，貝里尼驚奇的問：「你真的是用這支筆，畫出了這些精細的髮絲嗎？」沒錯，杜勒的畫實在太逼真了！

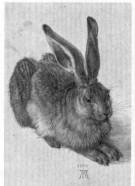
▲《野兔》杜勒 1502 年

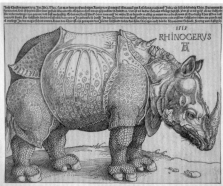
▲《犀牛》杜勒 1515 年

據說，杜勒畫畫時是個「細節控」。他手中的畫筆絕對稱得上是「16 世紀的高階數位相機」。如果他生活在五百多年後的今天，或許會去拍 3D 電影吧。

杜勒的版畫

自從中國的印刷術傳入歐洲，版畫藝術便在歐洲廣為流傳。除了繪畫，杜勒也擅長版畫。版畫就是先在木板或銅板上刻畫，刻完之後，在刻出來的線條上塗上顏料，再把顏料印在紙上，這樣印出來的作品就是版畫。杜勒創作過許多幅版畫，其中有一幅叫《憂鬱》的作品，是全世界公認他最精采的一幅版畫。

▼《憂鬱》杜勒 1514 年
畫裡藏著許多精雕細琢的人和物——長著雙翼托腮沉思的女子、小天使、沙漏、鈴、多面體、蝙蝠……女子在思考著什麼？這麼多雜物又意味著什麼？據說它的題材源於一個有許多版本的寓言作品。

杜勒自畫像
在德國歷史上，紅人大咖比比皆是。曾有個測試：列出你腦海中最先閃現的德國人名字——杜勒名列前茅。

銅版畫

銅版畫也稱「蝕刻版畫」，是指在金屬板上用腐蝕液腐蝕或直接用針或刀刻製而成的一種版畫。據說為了讓自己的醫生嘉舍高興，畫家梵谷也曾為他創作過一幅銅版肖像畫，當時的嘉舍醫生大讚梵谷是個「巨匠」，可惜這位巨匠在幾十天後就離開人世。

杜勒

1471
出生於德國紐倫堡。

1484–1486
創作了精緻的《十三歲的自畫像》，師從畫家邁克爾·沃爾格穆特。

1494–1498
前往義大利等地遊歷，完成《啟示錄》的木刻組畫。

1507–1514
返回德國。在母親去世前，為她畫了一幅生動的肖像畫。

1521
健康狀況急轉直下，但仍未中斷創作。

1528
在家鄉紐倫堡因病去世。

一個暴躁的人

流氓、賭徒、殺人犯……你一定認為即將出場的會是一位罪無可赦的人吧！然而他卻曾用畫筆「震盪」了整個義大利，並對歐洲藝術的發展產生深遠的影響。他叫卡拉瓦喬，在短暫且聲名狼藉的生命歷程中，性格暴躁的他卻在繪畫藝術上展現驚人的天賦。

卡拉瓦喬自畫像

🎨 活在當下

假如《聖經》中的聖母瑪利亞與聖子耶穌，和我們一樣會哭、會笑，甚至會打嗝、會搔頭，會是怎麼樣？卡拉瓦喬從不願循規蹈矩，在藝術創作上也是如此。他的宗教畫中藏著毫不妥協的真實，他用自己真誠的畫筆，對當下生活中的五味雜陳做出回應。

🎨 壞蛋的追隨者

卡拉瓦喬是偉大的藝術家，卻也是個墮落、狂野的「壞蛋」。他能夠耐心的坐下來，長時間觀察一位模特額頭上的皺紋、一顆蘋果上的黑點，也經常因為各種不良行為被判入獄。他的畫很真實，即便是描繪《聖經》中的人物，也不會讓我們覺得遙不可及。後來許多知名畫家都曾是卡拉瓦喬的追隨者！比如……

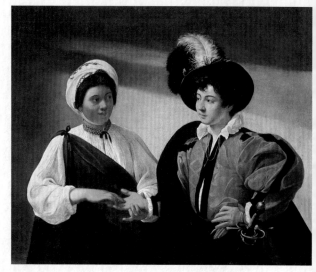

▲ 《女占卜師》卡拉瓦喬 1594—1595 年
一般來說，一幅畫只能表現一個瞬間。而卡拉瓦喬擅長透過人物的表情和動作，營造緊張的氣氛，讓多個細節同時抓住觀者的視覺神經。

卡拉瓦喬鐵粉團

委拉斯奎茲

宮廷畫師

林布蘭

光影大師

維梅爾

寫實畫家

德拉克洛瓦

浪漫主義大師

別急，這些畫家，我們後面就要講到了！

一言不合就拔劍

你大概從沒聽說過這樣的畫家——他曾抄起一盤洋薊摔在服務生的臉上，他曾朝警察扔石頭，他曾一言不合就拔劍，甚至還鬧出了人命……總而言之，「壞蛋」卡拉瓦喬曾是羅馬警察局的「常客」。但這些事蹟都沒有阻礙他成為一名出色的畫家。

亡命天涯

1606年，卡拉瓦喬在一次爭吵中殺了人，隨即逃離羅馬，去往那不勒斯、馬爾他、西西里等地。之後的幾年，他成了「亡命天涯」的罪犯。但無論去到哪裡，他都沒有放棄繪畫，並繼續對所到之處的畫家產生影響。

義大利西西里島海濱風光

▶《酒神巴克斯》
卡拉瓦喬 約1596年

年輕的男孩十分清秀，而他身旁擺放著腐爛的靜物——蘋果上的蟲洞、因乾枯而脹裂的石榴……

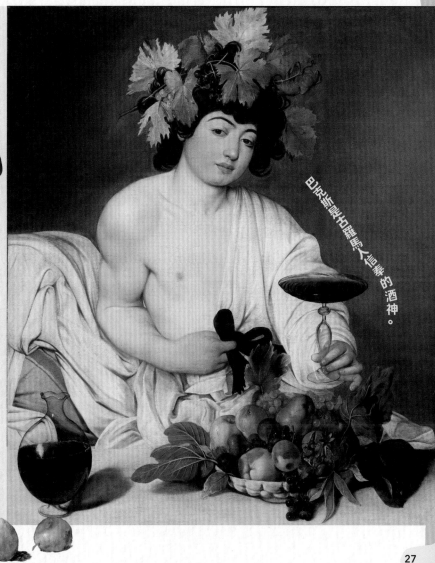

據說這位扮演「酒神」的模特兒是卡拉瓦喬的朋友米尼提。

酒杯中盛著的紅酒，預示著男孩的青春終將像杯中新鮮的紅酒泡沫般逝去。

巴克斯是古羅馬人崇拜的酒神。

西班牙的巴洛克

「巴洛克風格」是17世紀初出現的一種繪畫風格，它打破了文藝復興時期的嚴肅、含蓄和均衡，注重真實，情感直烈，具有很強的觀賞性。這一風格也體現在宮廷畫中。在一個沒有手機、相機，不可能為君王「拍寫真」的年代，西班牙畫家委拉斯奎茲用宮廷畫訴說「巴洛克」之美。

落日下的西班牙城市

🎨 王室的御用畫師

委拉斯奎茲為西班牙王室成員畫過許多幅肖像畫，這是御用畫師的職責之一。有一天，他在宮中的畫室裡為小公主瑪格麗特畫肖像。六歲的小公主被一群人照料著——兩個侍女、使役和修女、侏女巴爾巴拉、侏儒貝都斯諾、一隻睡在地上的大犬……這一幕，構成了《侍女》這幅經典肖像畫。

🎨 宮廷小丑

自中世紀以來，侏儒就在西班牙宮廷中扮演小丑的角色。據說，曾有一名叫塞巴斯蒂安諾‧德‧莫拉的侏儒深受西班牙國王腓力四世的喜愛。不過，侏儒的個人情感大多被忽視，他們不得不忍受王公貴族侮辱和嘲弄。

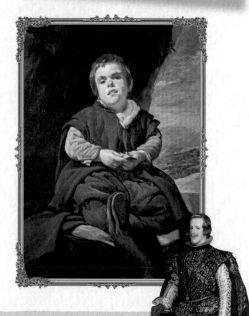

▶《弗朗西斯科‧萊茲卡諾》
　　委拉斯奎茲 1636—1638年
委拉斯奎茲替年輕的王儲巴爾塔紮‧卡洛斯和兩位宮廷侏儒繪製肖像，其中一個宮廷侏儒就是弗朗西斯科‧萊茲卡諾。

藝術愛好者

西班牙國王腓力四世是一位藝術愛好者，他召了委拉斯奎茲到馬德里專為王室畫畫。委拉斯奎茲筆下的腓力四世鬍子上翹，幾乎碰到眼睛了。據說腓力四世也為自己的鬍子感到困擾，他在晚上睡覺的時候，還會用皮套把鬍子套起來，以免鬍子變形。

腓力四世

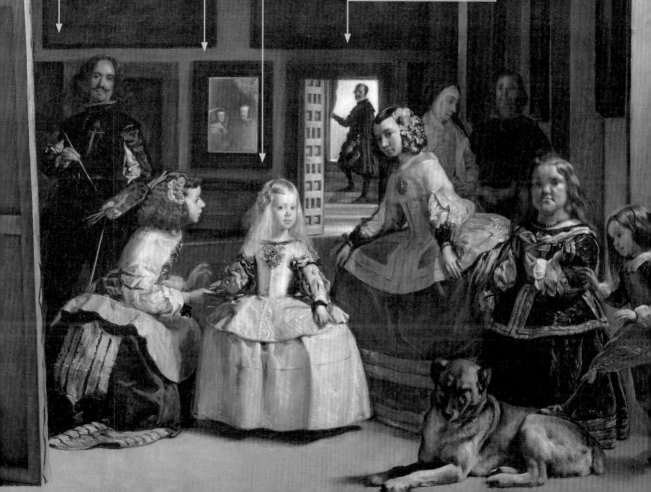

《侍女》委拉斯奎茲 約1656年

畫家的自畫像
最左側是委拉斯奎茲的自畫像，他的面前聳立著正在創作的作品。

小型肖像
背景的鏡子裡，國王和王后的身影依稀可見，他們自然而然地成了孩子身後的「保護傘」。

瑪格麗特
小公主瑪格麗特立於畫面中央，身邊是她的兩個宮女。

身份不明的男子
畫中的人物都被證實是真實的歷史人物，只有靜立在門口的男子身分不明。

悲痛中誕生的力量

偉大人物的一生常常是坎坷多磨的，比如，荷蘭畫家林布蘭。畫家的天職是創造美的形象，而更令林布蘭感興趣的，是如何將畫筆下人物的內心情感表現出來。林布蘭擅於洞察人心，這得益於他一生中歷經的苦難，以及對藝術的堅持，讓他從悲痛中獲得與眾不同的藝術力量。

🎨 一畫成名

1632年，一幅名叫《尼古拉斯·杜爾博士的解剖學課》的作品讓林布蘭在阿姆斯特丹迅速成名。這是一幅少見的團體肖像畫，畫中主角杜爾醫生頗有聲望。不過林布蘭「騙」了我們，其實解剖教學都是從解剖內臟開始的，只不過那樣畫會讓畫家在構圖上沒有發揮的餘地，所以林布蘭改成解剖手臂。

✦ 肖像畫很賺錢

林布蘭生活在荷蘭藝術市場最蓬勃的時代，許多家庭願意為了一幅畫一擲千金。他們用昂貴的畫來裝飾房間，尤其是靠近街道的房間，好讓別人也能透過窗戶欣賞他們獨特的審美品味。

林布蘭自畫像

如同寫日記一樣，林布蘭為自己畫了許多畫像。若他生活在現今，大概會被稱作「自拍狂魔」吧。

▶ **《尼古拉斯·杜爾博士的解剖學課》**
林布蘭 1632年

很少有人對那具被解剖的屍體感興趣，可是林布蘭告訴大家，那隻被解剖的手臂是他照著自己的手臂畫的。不過人們發現，那隻手臂跟阿里安斯派格的《人體結構》一書裡的插圖非常像。於是林布蘭陷入了一場抄襲風波。

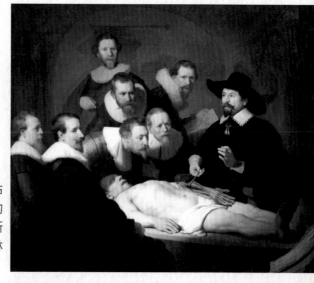

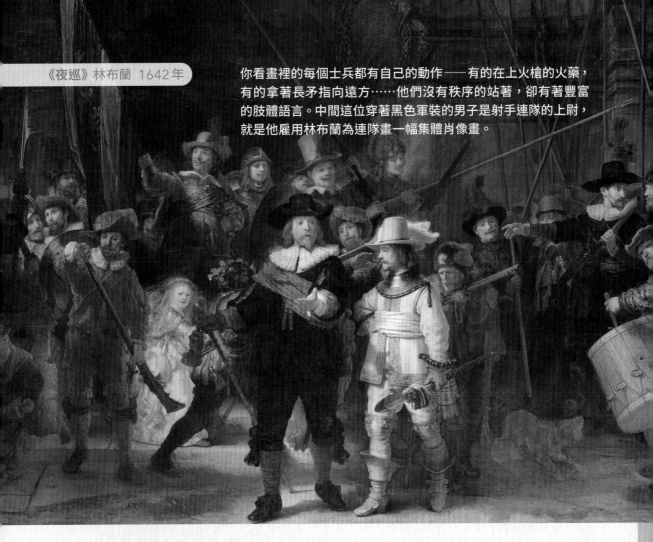

《夜巡》林布蘭 1642年

你看畫裡的每個士兵都有自己的動作——有的在上火槍的火藥，有的拿著長矛指向遠方……他們沒有秩序的站著，卻有著豐富的肢體語言。中間這位穿著黑色軍裝的男子是射手連隊的上尉，就是他雇用林布蘭為連隊畫一幅集體肖像畫。

《夜巡》背後的故事

　　這是一幅團體肖像畫，畫裡的每個人都支付了報酬。他們都有各自的要求，總結出來就是：要顯眼。最傳統保守的畫法是把他們畫成一排，每個人都能照顧到。但林布蘭想透過新穎且富有故事性的構圖來表現他們。這一次，林布蘭沒有按照客戶的意願去畫一幅畫，而是融合了許多自己的思想和理解。這樣一來，身處後排、黑暗之中的人自然不滿。所以在當時，他們對這幅畫褒貶不一，林布蘭的命運也因此受到巨大影響。

我是上尉！

林布蘭

1606.7
出生於荷蘭萊頓。

1613–1629
先就讀萊頓一所拉丁語學校，後分別師從雅各·凡·斯萬恩布赫和彼得·斯特曼學習繪畫。

1632–1635
移居阿姆斯特丹，住在藝術商人的家中，結識後來的妻子，開始獨立創作。

1636–1649
貸款買下豪宅；兒子泰塔斯出生，不久妻子去世。

1653–1668
債臺高築，與女僕同居並生下女兒。

1669.10
因病去世，被葬入教堂租賃的墓地。

越看越上癮

17世紀的荷蘭有一位「隱士」畫家約翰尼斯·維梅爾，他的故事幾句話就能講完，甚至沒有人知道他究竟畫過多少幅畫。他擅長透過對光線的細微處理，使畫作中的場景表現出令人驚歎的清晰、和諧。謎一樣的畫家，謎一樣的畫，讓人越看越上癮。

維梅爾自畫像

藝術家的工作室

維梅爾的作品在他生活的時代很受歡迎。大約三十歲時，他創作了畢生繪畫生涯中尺寸最大的一幅作品《藝術家的工作室》。從畫中少女手持的物品來看，她正扮演著希臘神話中的繆斯女神。少女身後掛著破舊的荷蘭地圖，光線打在地圖的折痕上，看起來年代久遠。畫家本人也身著古裝，背對我們而坐。半拉開的窗簾，使畫室成為獨立的空間，讓我們和畫家一起沐浴在這片寧靜、平和之中。

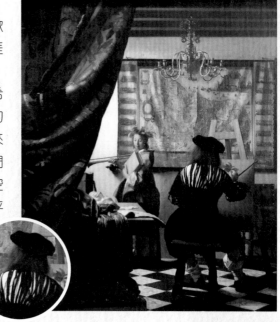

▶《藝術家的工作室》
維梅爾 約 1666-1668 年
畫中的光線由左側的窗戶傾瀉而入，照亮了地板和天花板，令頭頂的吊燈光彩奪目。五種布料被置於同一畫面中，展現畫家強大的質感表現力。

維也納藝術歷史博物館內部 ▶

了不起的荷蘭畫家

荷蘭是個盛產畫家的國度。最為知名的除了維梅爾外，還有「光影大師」林布蘭、「肖像畫大師」哈爾斯、後印象派畫家梵谷、抽象派畫家蒙德里安、版畫大師埃舍爾等。

林布蘭

哈爾斯

梵谷

蒙德里安

埃舍爾

《戴珍珠耳環的少女》維梅爾 約1665年

黑暗中的明燈
深色背景下,一道神秘的光籠罩著少女,猶如黑暗中的一盞明燈,透出詩意和美感。

構圖、配色
簡約的構圖,藍黃相間的沉靜配色,這和諧的畫面足以打動我們的心靈。

眼眸
少女望向我們,這驚鴻一瞥不知驚艷了多少觀畫者的靈魂。

光線
了然無聲的光線總是靜默的透過窗戶照進房間,接著,畫中的每一件物品、每一處細節都被惟妙惟肖的表現出來。

紙牌屋

有一位喜歡畫靜物畫和肖像畫的法國畫家叫讓·夏爾丹，他的作品風格獨特，樸素、真實而「唯美」。沒有幾個藝術家會長期關注這些再簡單不過的事物，比如水果、鍋碗瓢盆、鮮花、小孩子等等。但仔細觀察像《紙牌屋》這樣的畫，你會發現，它和那些宏大的戰爭場面相比毫不遜色。

夏爾丹自畫像

沉默的東西會說話

夏爾丹擅長把平凡的東西組織成完美的畫面，這也許和他出身工匠家庭有關。生活經歷為他的藝術風格打下了基礎。夏爾丹是一位貼近生活的畫家，他的畫彷彿能讓沉默的物品大放異彩，開口說話。

沒有生命的物體，有生命的人

夏爾丹喜歡畫靜物，靜物是沒有生命的物體，所以他的畫裡看不見特別的光芒，沒有特別的主題和情節。除此之外，他也畫有生命的人物肖像，畫那種有關室內生活場景的畫，這些畫裡通常都有小孩子。

靜物畫

靜物畫是指以相對靜止的物體為主題的藝術作品。這些物體不是來源於自然，像食物、花朵、死去的動物、植物、岩石、貝殼等，就是人為製造的，例如酒杯、書籍、花瓶、珠寶、硬幣、煙斗等。

我在認真禱告唷！

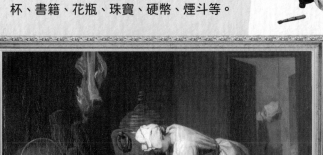

法國巴黎羅浮宮博物館

◀《水甕》夏爾丹 1733-1740 年
女人、水甕、掃把……這些再普通不過的元素，在夏爾丹所生活的極具奢靡的法國「路易十五時代」，顯得格外質樸和敦厚。

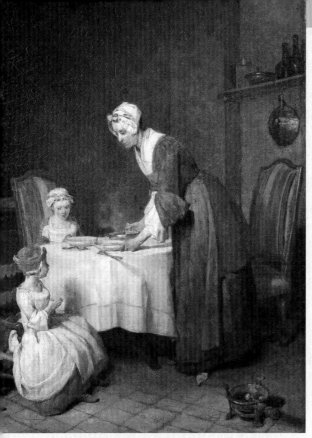

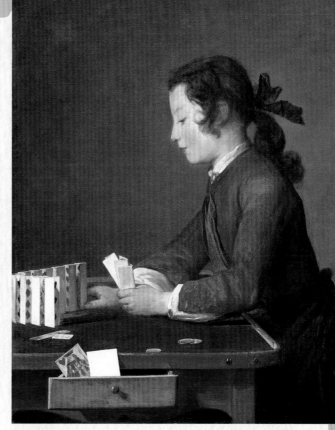

▲《午餐前的祈禱》夏爾丹 1740 年
一位母親正在教自己的女兒們做餐前禱告，她們沉浸在平凡的情景中，那就是教與學。1740 年，夏爾丹將這幅畫獻給了法國國王路易十五。

▲《紙牌屋》夏爾丹 約 1737 年
哪怕是靜坐不動的人，看起來似乎也比靜物更有深度。小孩子猶豫不定的表情活潑又可愛，這些 J 啊、K 啊、Q 啊，上面寄託了多少思緒呀！

哪有什麼差別

　　儘管現在的我們和夏爾丹那個時代的人在衣著打扮上有所不同，但看見他的畫時，卻仍忍不住驚歎：「這和現在的我們不是一樣嗎？哪有什麼差別！」沒錯，其實夏爾丹並不想表現驚心動魄的場面，他想呈現的，只是普通法國人的日常生活。

夏爾丹

1699.11
出生於法國巴黎。

1728
靜物畫《鰩魚》展出，一舉成名，被法國皇家美術學院接納。

1731—1735
與富商的女兒瑪格麗特・桑塔爾結婚；1735 年，妻子過世。

1744—1755
與弗朗索瓦・瑪格麗特・普傑再婚；後當選為皇家美術學院司庫。

1757—1771
獲得法國國王路易十五在羅浮宮博物館中賜予的居室。

1779.12
在羅浮宮博物館內自己的居室中去世。

肖像畫的新風格

托馬斯・庚斯博羅是18世紀英國畫家中的佼佼者。他是一個了不起的肖像畫家，又偏愛風景畫，所以他的肖像畫總能以自然環境為背景，並將人物情感寄寓於風景，使二者達到和諧統一。富於獨創精神的庚斯博羅開創了肖像畫的新風格。

庚斯博羅畫像

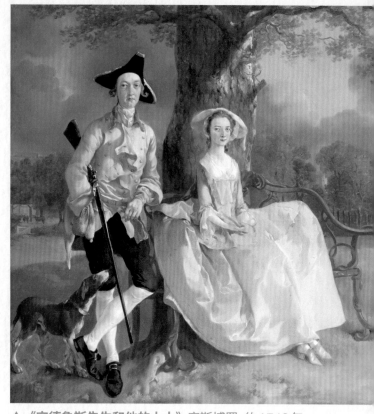

▲ 《安德魯斯先生和他的太太》庚斯博羅 約1749年

🎨 成了上流人士

庚斯博羅最喜歡畫風景畫，但他的風景畫並不好賣，而他的肖像畫卻受到倫敦上流人士的青睞。因為他能把人畫得美麗、優雅，還能透過新穎的構圖設置畫面的環境背景，將畫中人的身分、情感、神韻表現得淋漓盡致。

🎨 幻想畫

庚斯博羅畫中的抒情氛圍令人浮想聯翩。他的肖像畫以英國式的「洛可可風」著名，還有人稱之為「幻想畫」。隨著時間推移，庚斯博羅的畫風日漸成熟，他的筆觸變得更加敏感、細膩，畫家對準確捕捉人物形象也愈來愈自信了。

蝴蝶，別跑！

庚斯博羅的兩個女兒瑪麗和瑪格麗特是他作品中的常客。

🎨 謝里丹夫人的畫像

　　謝里丹夫人名叫伊莉莎白・琳賽，自幼便與庚斯博羅熟識。1773 年，當時她和劇作家理查・布倫斯雷・謝里丹的婚姻很轟動。他們於前一年私奔，並定居倫敦，過著入不敷出的生活。

明暗對照法
「明暗對照」是運用細微明暗漸變來造型的繪畫技法。這是文藝復興時代的藝術詞彙，義大利畫家卡拉瓦喬是這種風格的先鋒——他的作品不是透過輪廓線來描繪圖像，而是由光影的微妙漸變創造出豐滿、立體的形象。

▲《理查・布倫斯雷・謝里丹夫人》庚斯博羅 1785—1786 年
謝里丹夫人憂傷的面龐，難以捉摸的愁緒，在這幅畫中被表現出來。

偉大的革命

18世紀末，法國爆發了大革命，當時的法國人民對國王路易十六的統治極為不滿，經歷五年多的戰亂後，國王被打倒了。當時有一個叫雅克-路易·大衛的畫家，儘管他是一名宮廷畫家，卻始終期待著革命到來。

新古典主義風格

大革命過後，法國變成了共和國。有些革命者在歷史書上讀到古羅馬共和國的故事，他們喜歡把自己想像成古羅馬勇士。從那時起，模仿古羅馬英雄成為一種時尚。大衛也因此創作了許多以古羅馬歷史故事為主題的畫。這些作品引領了一種新的繪畫風格——新古典主義風格。

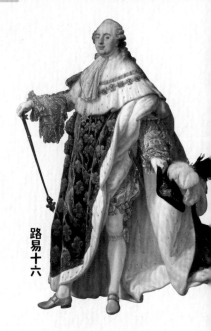

路易十六

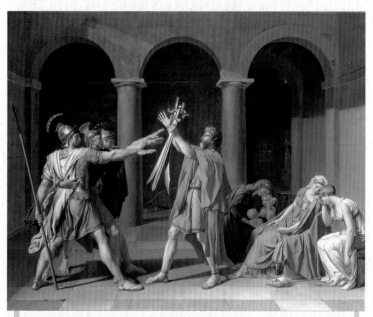

▲ 《荷拉斯兄弟之誓》雅克—路易·大衛 1784年
如果你讀過古羅馬的歷史故事，就會認識荷拉斯三兄弟。他們是西元前7世紀羅馬的三個勇士，曾代表當時的羅馬城與阿爾巴城的勇士展開決鬥。畫面中老荷拉斯拔劍的瞬間、那充滿了儀式感的人物造型，使人似乎聽見「不得勝歸來，便戰死沙場」的悲壯誓言。

拿破崙的畫像

法國大革命後，軍事天才拿破崙自封為皇帝。人們都在議論拿破崙的身高，驚訝于一個小個子竟能取得如此大的成就。大衛也很欣賞拿破崙，還為他畫了許多幅肖像畫。

法國大革命

1789—1794年，當時貧苦的法國人民再也忍受不了自己所遭受的不公平待遇，因此他們聚集在一起反抗，攻佔了巴士底監獄，希望建立共和國。國王路易十六和他的家人被關進了監獄，人民投票決定處死路易十六。

《拿破崙翻越阿爾卑斯山》雅克—路易·大衛 1800—1801 年

拿破崙
1800 年 6 月，拿破崙以第一執政官的身分率軍翻越阿爾卑斯山，與奧地利軍隊兵戎相見並大獲全勝。

斗篷
拿破崙身上這件紅色斗篷其實也與史實不符，事實上，他當時只穿了一件普通的軍大衣。

戰馬
戰馬昂首挺立。但實際上，當時的拿破崙騎的是驢子，只是拿破崙本人對創作進行了干預，他要求大衛盡力營造出自己曠古絕今的英雄形象。

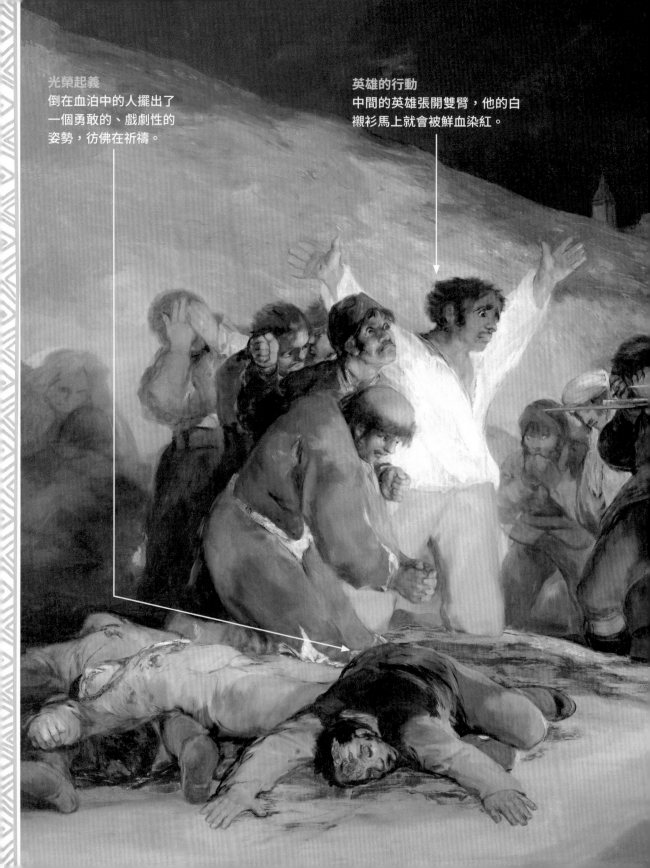

光榮起義
倒在血泊中的人擺出了
一個勇敢的、戲劇性的
姿勢，彷彿在祈禱。

英雄的行動
中間的英雄張開雙臂，他的白
襯衫馬上就會被鮮血染紅。

另一位英雄

1807年，拿破崙率領法國軍隊入侵西班牙。《1808年5月3日》是描繪1808年5月2日，西班牙人民奮起反抗法軍，並於5月3日凌晨遭到法國侵略軍殘酷屠殺的場面。西班牙宮廷畫家哥雅用畫筆記錄下這崇高、英勇的時刻，他是另一位為反對暴行而奮起的英雄。

步槍軍隊
侵略者們被刻畫得像是沒有臉的「機器人」，他們象徵著戰爭機器。

《1808年5月3日》哥雅 1814年

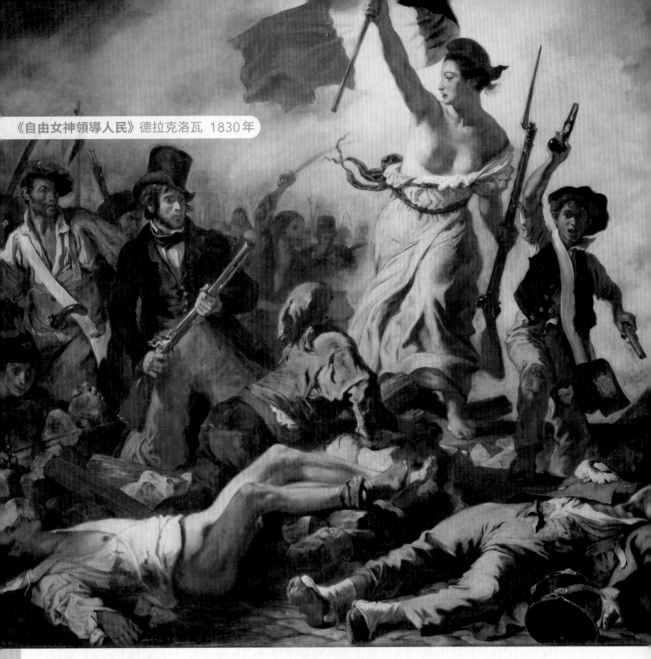

《自由女神領導人民》德拉克洛瓦 1830年

正義與浪漫之城

巴黎艾菲爾鐵塔

1814年，拿破崙兵敗俄國後被反法同盟趁虛擊敗，不得不退位。在法國大革命中被推翻的波旁王朝復辟，法國人民又陷入水深火熱。然而，勇敢的巴黎人民再次舉起正義的旗幟。浪漫主義畫家歐仁·德拉克洛瓦參與並見證這個重要時刻。

🎨 自由女神領導人民

1830 年 7 月革命爆發時，德拉克洛瓦年僅三十二歲，他和巴黎人民一起衝上了街頭。他目睹姑娘克拉拉・萊辛一馬當先，在街壘英勇的高舉三色旗，也見證少年阿萊爾為了將這面旗幟插到橋頭，而不幸倒在血泊中。這一切都被德拉克洛瓦記錄在《自由女神領導人民》這幅巨作中。

克拉拉・萊辛左手持槍、右手擎旗，一邊號召民眾衝向君主專制王朝，一邊奮力讓共和旗幟在硝煙彌漫的天空中飄揚，她是自由女神的象徵。

左側頭戴禮帽、身穿燕尾服、手中握著長槍的知識分子，便是畫家本人。

萊辛旁邊的少年手持雙槍，吶喊著向前奔跑。

🎨 浪漫主義

德拉克洛瓦是法國浪漫主義運動的領軍人物，他的作品深受另一位富有浪漫主義精神的法國畫家——西奧多・傑利柯的影響。傑利柯的性情浪漫無比，他曾有過一段難忘的軍旅生涯，又是個瘋狂的騎手，因此擅長在畫中表現狂野和暴力。

傑利柯畫像

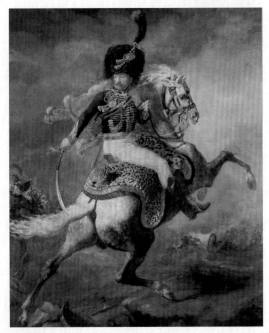

▲《輕騎兵軍官的衝鋒》傑利柯 1812 年
遺憾的是，傑利柯在曾經的騎手生涯中遭遇過意外，這使他的身體受到損害並英年早逝。

《悲慘世界》中的阿萊爾

阿萊爾是《自由領導人民》中的少年英雄。他冒著槍林彈雨試圖將三色旗插到巴黎聖母院旁邊的一座橋頭上，自己卻犧牲了。同時，他也是維克多・雨果的《悲慘世界》中，法蘭西少年英雄加夫洛許的原型。

嗨，我是維克多・雨果

巴黎凱旋門

明亮起來的世界

約翰·康斯塔伯被許多人認為是英國歷史上最偉大的風景畫家。從他開始,風景畫彷彿變得更加貼近生活,他也總能找到一些可以讓畫面看上去更明亮一點的方法。康斯塔伯會在畫紙上將顏料塗成厚實的小色塊,有綠色、黃色、藍色……這樣畫出來的田野,雖然整體上是綠色的,卻更富有層次感。

柵欄圍著農舍,親切而樸素

畫中的地點正是康斯塔伯的故鄉,他是一位磨坊主的兒子。

顏料

顏料是一種用來著色的粉末狀物質,大多由礦物研磨而成,可以與各種介質混合,製成不同種類的顏料。畫家繪畫用的顏料要求顆粒越細膩越好,顏色越鮮豔越好。我們常用的水粉顏料最初是在水彩顏料裡添加白色的粉料,使顏色不透明而發明出來的。

一個廚娘正跪在棧橋上從河裡舀水上來

可愛的小狗望著馬車

小狗站在岸邊,似乎被什麼聲音吸引住了。

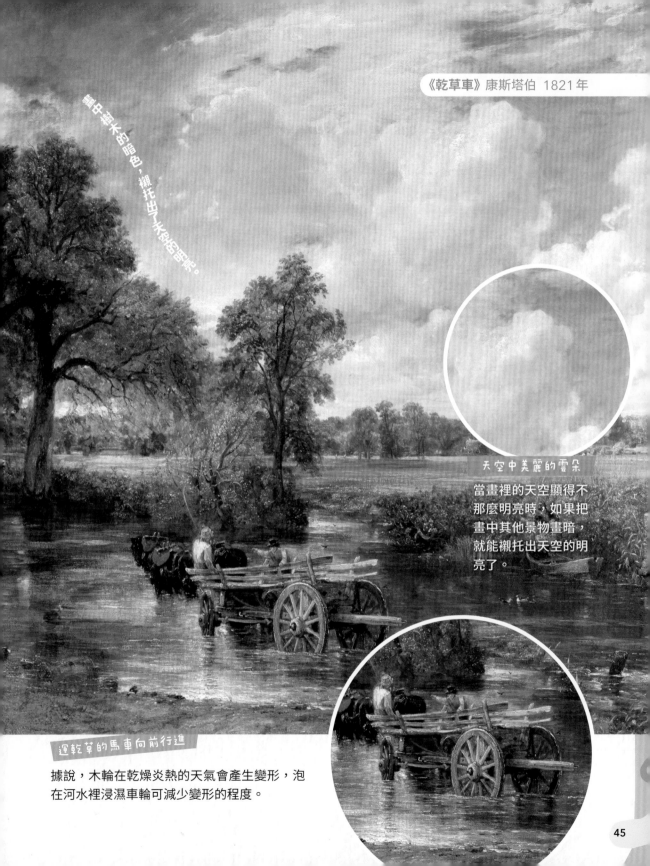

《乾草車》康斯塔伯 1821 年

畫中樹木的暗色，襯托出了天空的明亮。

天空中美麗的雲朵

當畫裡的天空顯得不
那麼明亮時，如果把
畫中其他景物畫暗，
就能襯托出天空的明
亮了。

運乾草的馬車向前行進

據說，木輪在乾燥炎熱的天氣會產生變形，泡
在河水裡浸濕車輪可減少變形的程度。

貧窮但不平凡

有這樣兩位法國畫家，他們年輕時畫了很多畫作，可是沒什麼人願意買，這使得他們長期過著貧窮生活。但兩人並沒有因此放棄畫畫，直到晚年，終於得到了人們的認可。請記住這兩個名字：柯羅、米勒。他們只是在金錢上貧窮，在精神層面卻很富有。

米勒畫像

🎨 巴比松派畫家

巴比松的景色優美，鬱鬱蔥蔥的森林，清澈的溪流，非常適合畫風景畫。因此，許多畫家都搬到這裡，住在林中小屋。後來，人們便把這些畫家稱作「巴比松畫派」。

▶ 《巴比松風景》

柯羅 1868 年

柯羅總是在天濛濛亮的時候，就出門觀察樹木和田野。他習慣把看見的景物先畫成素描，回到家後再繼續創作成油畫。

🎨 柯羅老爹

完成學業後，柯羅想要成為一名畫家，但直到四十四歲時他才賣出第一幅畫。彼時，巴黎附近有個叫巴比松的村莊，那裡風光旖旎，生活成本也很低，柯羅決定搬到這裡專心作畫。他的畫總是朦朦朧朧的，看起來有點感傷，不過他本人的性格卻很慷慨、灑脫。朋友們都喜歡親切的稱呼他「柯羅老爹」。

素描

生活中，我們常把由木炭、鉛筆等以線條來描繪物象明暗的單色畫稱作素描。素描是一種正式的藝術創作。如果把每個人的身體比作一幅畫，那麼素描就是我們的骨骼。初學繪畫的人一定要先學素描，骨骼長得好的人，身體自然也是棒棒的！

🎨 平凡中的不平凡

巴比松還有一位畫家比柯羅還要窮，他叫米勒，是一個農夫的兒子，從小就在父親的農場工作。休息時，米勒會拿出筆來畫畫，他用樸實的筆觸將人民勞力工作的真實與平淡刻劃出來。

▶《晚禱》米勒 1859 年
夕陽西下，兩位農民在田地裡聽到附近教堂的鐘聲，他們停下工作，低頭祈禱。畫面溫暖寧靜。

窮困潦倒

米勒真是個窮困潦倒的畫家！他在巴比松生活了二十七年，上午工作，下午作畫。因為沒有閒錢購買畫布和顏料，他時常就地取材，自己燒製木炭條堅持畫畫。哪怕只是畫素描，米勒的畫也是那麼精采絕倫。

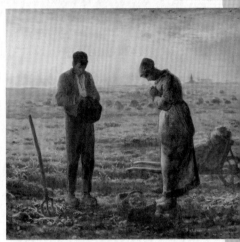

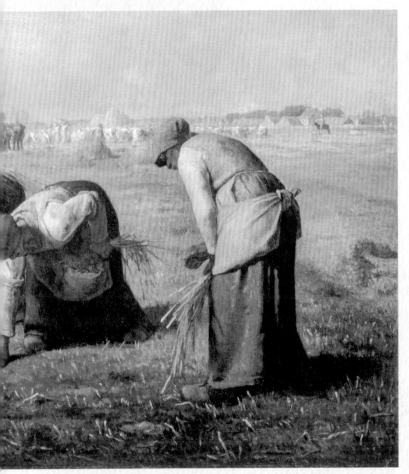

▲《拾穗》米勒 1857 年
這幅最能代表米勒風格的畫作沒有任何戲劇性的場面，僅是描繪秋收後，人們從地上撿拾麥穗的情景。這平凡中的偉大，是生活的力量。

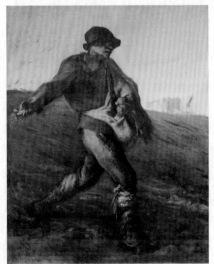

▲《播種者》米勒 1850 年
畫面充滿了動感與力度之美。多年以後，畫家梵谷曾模仿米勒的這幅畫，創作了另外一幅《播種者》。

被罵成名的「印象派之父」

生活中，只要我們聽到「××之父」這樣的語句時，意味著一定有很厲害的人物即將登場！這位「父親」的名字叫愛德華・馬奈，他是鼎鼎大名的「印象派之父」。即使不怎麼了解藝術的人，一定也聽過印象派，因為它實在太有名了，名氣大到幾乎影響了全世界的現代藝術市場。

🎨 奇怪的「父親」

印象派「家族」的譜系十分強大，像我們耳熟能詳的畫家雷諾瓦、莫內、竇加、梵谷、高更等人，都歸屬於這個畫派。奇怪的是，作為這個流派創始人的馬奈，一生都沒有參加過任何一場印象派畫展。我們稱他為「印象派之父」，是因為他前衛的藝術理念，深刻影響著印象派的後繼者以及那個時代。

我們是印象派畫家！

馬奈

竇加

梵谷

雷諾瓦

高更

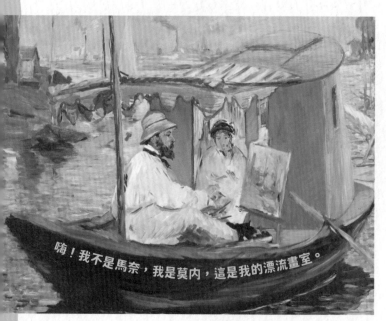

嗨！我不是馬奈，我是莫內，這是我的漂流畫室。

▲ 《船上畫室中的莫內》馬奈 1874年

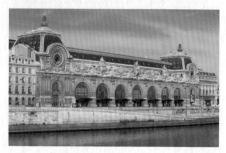

法國巴黎奧賽美術館

這幅畫怎麼了

如果說印象派運動是世界藝術史上一次空前的爆炸，那麼馬奈的作品《草地上的午餐》便是這次爆炸的「導火線」。不過，馬奈也因此受到了整個印象派畫家們的追捧。這幅畫怎麼了？在印象派之前，如果我們看見畫作中「沒穿衣服」的女人，她們多半都是神。而馬奈卻給普通女人「脫了衣服」，這是在主流繪畫題材基礎上的大膽創新，對傳統畫派來說是一種挑戰。

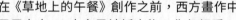

▲《草地上的午餐》馬奈 1862－1863 年

在《草地上的午餐》創作之前，西方畫作中出現的「沒穿衣服的男男女女」，大多是神話人物。你仔細看，畫中的這位女子，是和我們一樣的凡人！當時的評論家批評馬奈「傷風敗俗」。

吹笛少年

《吹笛少年》是一幅少年吹笛手的肖像畫。馬奈有意模仿西班牙畫家委拉斯奎茲那種宮廷裝飾畫的風格。少年的形象乾淨俐落，他的制服由紅、黃、黑、白等顏色組成，純淨的灰色背景使這幅畫看上去十分明快有力。

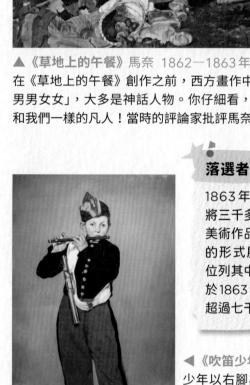

落選者沙龍

1863 年，法國拿破崙三世下令將三千多件未能入選官方沙龍的美術作品，以舉辦「落選者沙龍」的形式展出。《草地上的午餐》位列其中。第一屆「落選者沙龍」於 1863 年 5 月開幕，第一天就有超過七千人前來參觀。

◀《吹笛少年》馬奈 1866 年

少年以右腳為重心站立著，他的左腿向外伸展，上身自然向左微傾，手指在笛子的孔洞上按壓，彷彿能聽到悠揚的笛聲流瀉而出。

馬奈

1832
出生於法國巴黎一個高級公務員家庭。

1848－1856
在巴西的輪船上當見習水手，後來跟隨古典主義畫家湯瑪斯·庫圖爾學習繪畫。

1863－1870
於沙龍展出《草地上的午餐》；在普法戰爭期間加入國民衛隊。

1874
與畫家克勞德·莫內一起在阿讓特伊作畫。

1882
完成最後的代表作《女神遊樂廳的吧檯》。

1883
在巴黎因病過世。

追逐著太陽

印象派出了許多知名畫家，其中包括舉世聞名的大畫家克勞德·莫內。你仔細看19世紀之前的歐洲繪畫，大多是統一的褐色基調，再美的花朵也沒有鮮豔的色澤。而印象派畫家革新了這種陳舊的用色方式——他們追逐著太陽的光芒，發現這世界的多采多姿是可以被畫出來的。

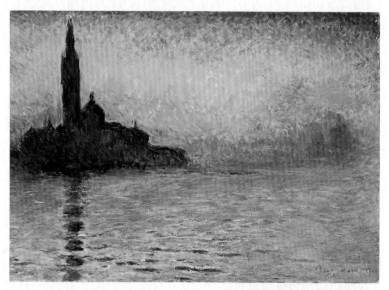

▲《日落》莫內 1873年

除了日出，
莫內也畫了日落

《日落》有著和《日出·印象》一樣絢麗的橘色。隆冬的陽光籠罩在一片蕭瑟之中，依舊泛著濛濛輕霧。莫內喜歡霧，或許跟他曾經在霧都倫敦待過有關。

倫敦的標誌性建築：
大笨鐘

船舶
畫裡的船舶、人物都是模糊的，因為這些東西本來就不是莫內畫中的主角。他的主角是色彩，是那抹日出時大自然變幻的絕色。

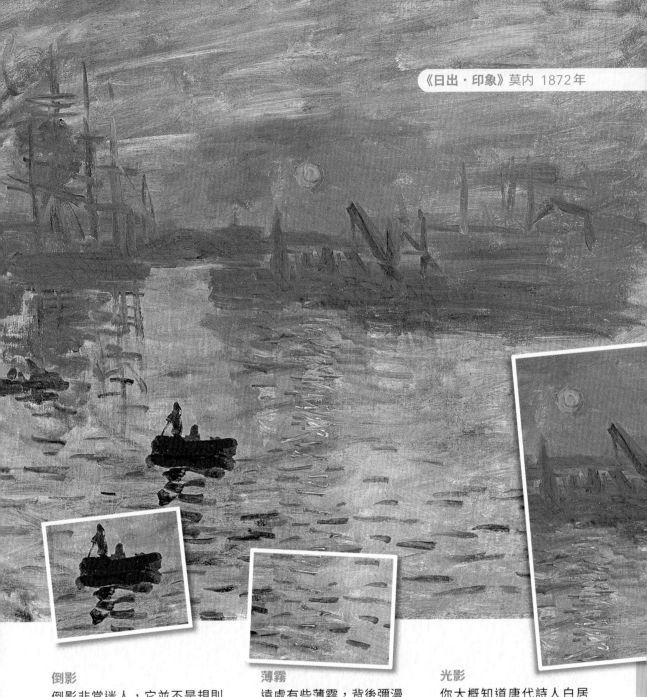

倒影

倒影非常迷人，它並不是規則的形狀，而是打碎了、隨波顫動的光影。有趣的是，莫内在寫生過後又回到畫室，在已經乾了的油彩上加了一些橘色，使灰色的畫面有了生機。

薄霧

遠處有些薄霧，背後彌漫著燦爛的金色，那是破曉時特有的顏色，還有一些即將開工的貨船。這就是莫内從小生活的地方——勒阿弗爾港口。

光影

你大概知道唐代詩人白居易那句「日出江花紅勝火」吧！火紅的太陽從水面生起，把岸邊的花朵照得通紅。這首詩描繪的日出，多像這幅畫作！

Hello! 幸福

說到奧古斯特·雷諾瓦的名字，腦海中最常浮現的畫面就是沐浴在和諧氛圍裡那一張張洋溢著幸福、快樂的面龐。雷諾瓦是一個充滿正能量的印象派畫家，我們習慣稱他「幸福畫家」。因為他總是把積極的創作熱情傾注到畫作中，讓欣賞他作品的人心生愉悅

雷諾瓦自畫像

🎨 小艾琳

　　1880年，銀行家路易·卡亨·安德維普請雷諾瓦為自己八歲的女兒艾琳畫一幅肖像畫。小艾琳真是個迷人的姑娘！一百多年來融化了無數人的心。你看畫裡的她：憂鬱的眼睛、嘟著的嘴巴，似乎心事重重。說來也怪，這幅畫就像預言一樣，揭示了小艾琳的命運。長大後的她過得並不幸福，親人相繼離世，她寂寞的活著，最後在孤獨中死去。

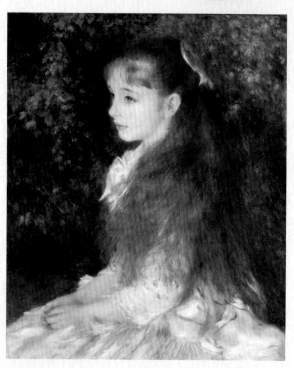

▶《艾琳·卡亨·安德維普小姐畫像》
雷諾瓦 1880 年

雷諾瓦用非常明快的暖色調來描繪小艾琳，在陽光下，就連亞麻色的頭髮都散發著光澤。但小艾琳的身體輪廓並不清晰，這讓原本寫實的畫面有了夢幻感，令人遐想。

位於法國塞納河右岸的蒙馬特區街景

差點成了陪葬品

1990 年，在蒙馬特的一個拍賣會上，一位日本收藏家以高價拍得了《紅磨坊的舞會》這幅畫。他說：「我在去世前會把這幅畫燒掉，算是陪葬。」幸好，在他去世前，他的公司遇到經濟危機，不得不跟銀行抵押這幅畫。好險，我們差點失去它！

流金歲月

在雷諾瓦的畫裡，藏著熱鬧與歡愉，那是專屬於巴黎19世紀末至20世紀初的「流金歲月」。那時候，時髦又有錢的巴黎人經常出入娛樂場所，如歌舞劇院、舞池、遊船等。雷諾瓦和朋友們也經常參加這樣的聚會，並用畫筆記錄下這些場面。

輪廓

美術作品中的輪廓是指構成、界定一個圖形或物體周圍邊緣的線條。輪廓就是形，例如我們在畫素描的時候，就要先把形找準，它就像一幅畫的「骨架」。

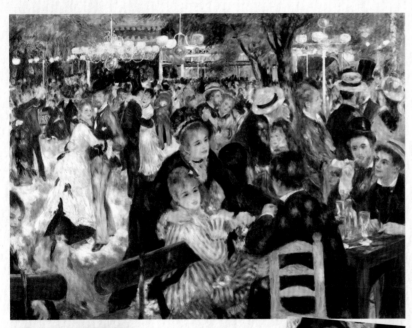

◀《紅磨坊的舞會》
雷諾瓦 1876 年
紅磨坊是個小酒館，特製的點心是煎餅。之所以叫紅磨坊，是因為它原本是個磨麥子的作坊，作坊屋頂還有一架紅色的風車。後來它的主人將其改成酒館，延用這個名字。

遠處閒聊的人群

▶ 光線
光線從女士的條紋裙子反射到臉上，恰好展現出她精緻的臉龐。

陽光打在人臉上，形成了光影流動的視覺感受

◀ 光斑
畫面左側穿著粉白色衣裙的女士。在陽光的照耀下，裙子顯得格外明亮。

近處的桌上放了精緻的酒杯

▲ 動靜結合
近處閒聊的人們，遠處舞動的人群，畫面動靜結合。

銀行家的兒子當畫家

如果不當畫家，法國人愛德加·竇加會去做什麼？我猜他十之八九會繼承父親在那不勒斯經營的一家銀行。但人生就是因為充滿了不確定而精采，竇加沒有按照任何人的期望，而是走向自己鍾愛的繪畫之路。

十四歲的小舞者

🎨 野心勃勃的《貝列里家族》

年輕時的竇加瘋狂迷戀義大利畫家喬托。1856年，他滿懷熱情的前往義大利，終於在那裡親眼見到喬托的作品，他享受著文藝復興帶來的藝術氛圍，並不斷結識新朋友。這些新鮮的藝術元素刺激著竇加旺盛的創作欲，他越來越有野心，還將野心傾注在《貝列里家族》這幅畫上。

當了一次雕塑家

竇加還有個身分——雕塑家！他從19世紀60年代就開始創作雕塑了，基本上用的材料是黏土、蠟和泥子。但直到1881年才第一次，也是唯一一次公開展覽了自己的雕塑作品——《十四歲的小舞者》。

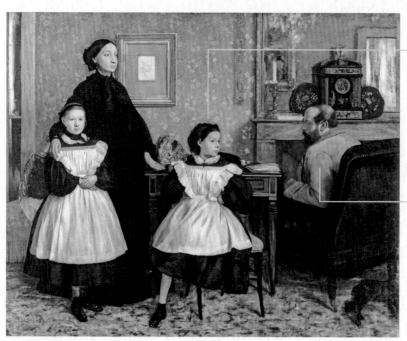

▲《貝列里家族》竇加 1858—1860年
畫中的男士是熱內羅·貝列里男爵，左邊的黑衣女士是他的夫人蘿拉，同時也是竇加在義大利的一個姑姑。

中間的女孩是竇加的小表妹茱莉亞。貝列里男爵在畫面的最右側，再遠一點就要超出畫面了！原來，他和蘿拉的婚姻並不幸福，家庭成員之間的關係也不太親密。

旋轉、跳躍、芭蕾舞

寶加在藝術史上的地位，是由芭蕾舞演員系列作品奠定的。這類作品在當時很有市場，收藏家們總是期待欣賞他畫筆下跳舞的姑娘。寶加也說：「芭蕾舞演員系列作品也是我的商品。」

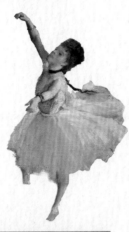

浮世繪潮流

寶加對日本浮世繪一往情深，這些描繪日本市井生活的畫作影響著他敏銳的藝術神經。他把浮世繪的情趣也放進自己的作品裡，融入芭蕾舞演員、歌手，以及每一個平凡的小人物身上。

日本浮世繪

▲《綠衣歌手》寶加 1884 年
只要是真實的人物、景物就可以入畫，它們在寶加的眼中都是畫作中的元素。

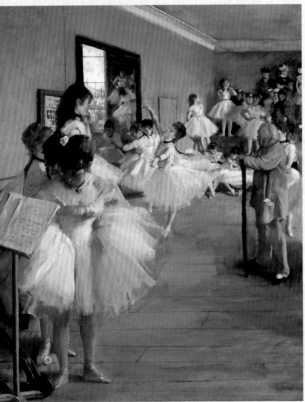

▲《舞蹈考試》寶加 1874 年
畫面裡白髮蒼蒼的老爺爺叫佩羅，是當時非常有名的舞蹈老師，很多名門望族都送家裡的女兒去上他的舞蹈課。

寶加的祖父
寶加的祖父也是個畫家。當寶加畫這幅畫的時候，已經八十七歲的祖父看來依舊精神抖擻。

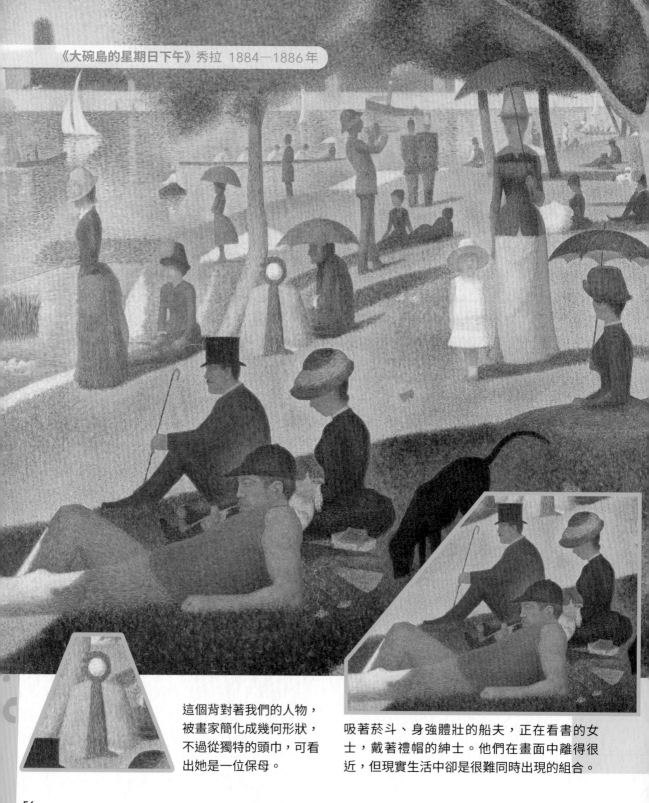

《大碗島的星期日下午》秀拉 1884—1886年

這個背對著我們的人物，被畫家簡化成幾何形狀，不過從獨特的頭巾，可看出她是一位保母。

吸著菸斗、身強體壯的船夫，正在看書的女士，戴著禮帽的紳士。他們在畫面中離得很近，但現實生活中卻是很難同時出現的組合。

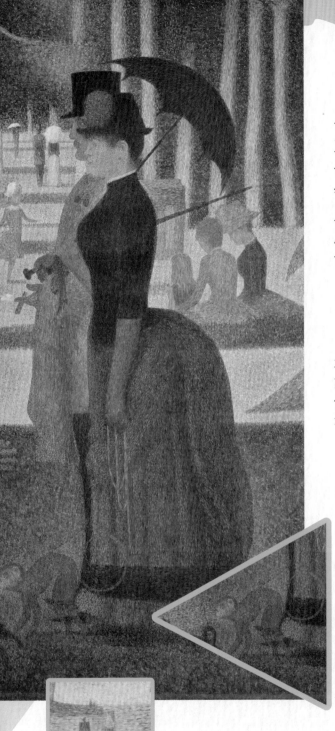

這就是點彩畫

多令人惋惜！天才畫家喬治·秀拉年僅三十二歲就過世了。而他的這幅在最後一屆印象派畫展上引起轟動的作品，如今依舊熠熠生輝。這是一幅用肉眼能看見的彩色小點所組成的完整畫作，秀拉用「點彩畫法」使整個畫布上均勻佈滿了色點和色塊。

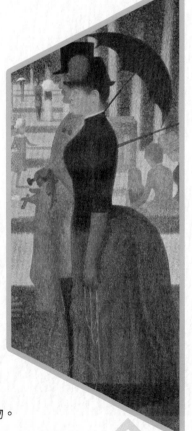

尊貴的男士和高雅的女士，他們是畫中時髦的一對。

猴子是當時很流行的寵物。

遠處士兵的身影被簡化得像玩具似的，而豐富的色彩清晰可見。

眼睛被騙了

你相信自己的眼睛嗎？你相信眼睛所看見的，就一定是實實在在的世界嗎？對法國畫家保羅‧塞尚來說，我們兩隻眼睛看見東西的角度是不一樣的，如果我們將兩隻眼睛分別看見的不同視圖疊加，就能得到不一樣的視覺效果。

塞尚自畫像

好多好多的形狀

塞尚將自己的畫筆當作認識自然、探索自然的武器。對他來說，靜物畫就是他發起造型及透視藝術革命的起源。說來話長，別人畫靜物是靜物，而塞尚畫靜物其實是在畫圓形、矩形、圓錐形、圓柱形……原來，他要先將自然事物的形態分解，然後在畫布上用色彩把它們重新組合在一起，從而揭示事物內在具有普遍性、永恆性的形體結構。

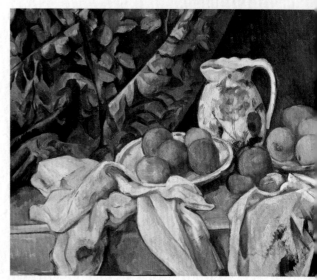
▲《蘋果和柳橙的靜物》塞尚 1895 年
據說，塞尚之所以愛畫蘋果，與他的好朋友左拉有關。有一次，艾克斯波旁學院的學生欺負左拉，塞尚挺身而出，保護比他小一歲的左拉。第二天，左拉提了一籃蘋果送給他，二人因此結下深深的友誼。

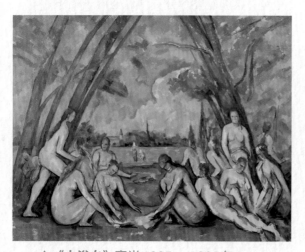
▲《大浴女》塞尚 1895 －1905 年
這是塞尚《浴女》系列中尺寸最大的一幅，這一系列作品塞尚畫了很多年，這些年間也發生了許多事：塞尚與妻子瑪麗分隔兩地，和最好的朋友左拉的友情也終結了。

新的和諧

塞尚認為，畫家作畫不僅是畫出肉眼所見的事物，更重要的是自身的創造。他說藝術就是藝術，自然就是自然，沒有必要畫得一模一樣，但藝術家可以把自己對自然的感受融入繪畫，達到一種新的和諧。

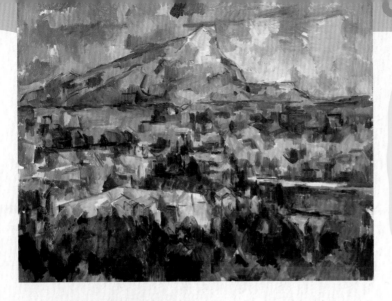

為什麼是蘋果？

關於塞尚為什麼喜歡畫蘋果，有不少說法。有人說他的老家普羅旺斯盛產蘋果；有人說他的經濟狀況堪憂，於是把不容易腐爛的蘋果當作模特兒；最靠譜的一種說法是，對畫家而言，蘋果在形狀和顏色上都更具有實驗性。

哇！聖維克多山

塞尚的家鄉普羅旺斯境內最高、最雄偉的一座山峰，叫作聖維克多山，這是他一生鍾愛的創作題材之一。少年塞尚喜歡和好友左拉一起在山腳下的村莊捉蜻蜓、探險、捕獵，二人結伴度過難忘的童年。那時候，從塞尚當時居住的房間向窗外望去，便能望見這座山。

瑪麗·霍騰斯·菲格

1869年，三十歲的塞尚遇到十九歲的女模特兒瑪麗·霍騰斯·菲格，後來成為他的妻子。塞尚為妻子畫了許多肖像畫，這些畫跨越二十年的時間，每一幅作品中的她都有所不同。

愛彌爾·左拉與塞尚的友誼始於1852年。那一年，他們一起在艾克斯波旁學院就讀，人高馬大的塞尚還成了瘦弱的左拉的保護者。後來他們都千里迢迢到了巴黎，塞尚成了一名畫家，而左拉則成為一位作家。

塞尚

左拉

現代藝術之父

對於傳統畫家而言，能把事物畫得像、畫得美就很厲害了，塞尚卻大膽的拋棄傳統。在他眼中，繪畫的任務不是再現自然，而是創造一個新世界。塞尚的理念促進了現代藝術的多元發展。

塞尚

1839
出生於法國南部普羅旺斯的艾克斯小鎮。

1862—1870
前往巴黎學習繪畫，結識後來的妻子瑪麗。

1872—1874
參加首屆印象派畫展，兒子保羅出生。

1880—1895
定居埃斯塔克，舉辦首次個人畫展，廣受讚譽，作品大賣。

1897—1899
母親離世，出售父親的莊園，開始隱居作畫。

1906.10
外出作畫時，在一次暴雨過後病情加重，不久溘然長逝。

兩個天才畫家

世界上很多畫家都是從小學習畫畫，而大名鼎鼎的後印象派畫家文森特·梵谷和保羅·高更卻都是「半路出家」。梵谷在弟弟的資助下進行創作，生前僅賣出過一幅畫；高更則是前往波利尼西亞群島，在「自由的樂園」中探索藝術。

梵谷自畫像

🎨 旋轉的星空

梵谷舉世聞名的作品《星夜》是在一家叫聖雷米的精神療養院完成。他非常喜歡這種「讓萬物脫離表像」的創作手法，你可以理解成畫家想像出一個場景，而它並非真實存在。

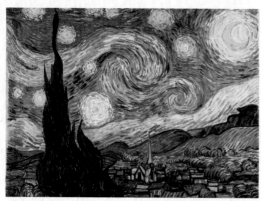

▲《星夜》梵谷 1889年

沒有人能把星空想像成旋渦，好像星星們在銀河系的漫長旅行中不斷翻滾，拖出長長的光芒卷成一團。有人會為這樣的直視感到眩暈，而這正是梵谷的真實感受。

高更被嚇跑了！

高更最終還是走了。一方面，他不太喜歡亞爾，聽不懂這裡的方言；另一方面，他和梵谷在繪畫創作上出現分歧。更重要的是，梵谷的精神狀態不太穩定，有一天晚上，他竟然拿著剃刀站在高更的面前，高更害怕自己會遭受攻擊，便離開了。

🎨 黃色小屋

1888年，梵谷在亞爾租下一間小屋，因為外牆刷著黃色的油漆，所以被稱為「黃色小屋」。為了表達對小屋的喜愛，他索性將它畫了出來，還提筆寫信給好朋友高更，邀請他前來共住。梵谷在信中說：「淡淡的紫羅蘭色鋪在牆壁上，地上是紅色的瓷磚，木質的床和椅子都刷成了奶油色……」同年10月23日，心動的高更終於來到亞爾，成為梵谷的室友。

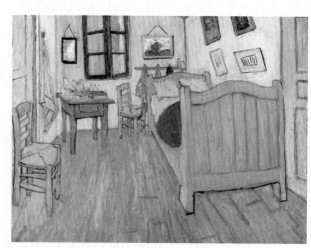

▲《在亞爾的臥室》梵谷 1888年

這幅畫中沒有一點陰影的處理，每個局部都是均勻的色調和深色的輪廓線。梵谷極大程度的讓畫面看起來明亮可人，好讓人覺得這個地方十分舒適。

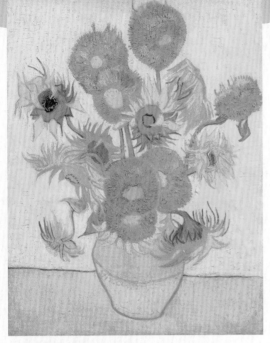

《向日葵》梵谷 1889年
你聽了或許會大吃一驚，這幅畫竟然用了三十八種黃色，絕對是一部「黃色交響曲」，非常的「梵谷」！

心中的太陽

　　梵谷希望全世界都知道他喜歡向日葵，他從巴黎一直畫到亞爾。向日葵對於梵谷來說，一方面是使用色彩上的「黃金時期」；另一方面，向日葵豐滿的臉頰，有序的向外擴散的金髮，挺拔的身姿，永遠追尋太陽的執著，就像梵谷不停追尋自己內心的光芒一樣。

大溪地的波拉波拉島及其周圍的堡礁
大溪地是個法屬島嶼，位於浩瀚的南太平洋。這裡的原始氣息濃厚，原住民波利尼西亞人已經在島上生活了一千多年，早已和島嶼融為一體了。

靈感

靈感是人們在藝術探索或構思過程中，由於某種機緣的啟發而突然出現的豁然開朗、精神亢奮，並取得突破的一種心理現象。生活中，靈感時常帶給我們意想不到的創意，而它的產生卻總是突然而來、倏然而去，並不是我們的理智所能控制的。

自由自在的「野性」創作

　　離開梵谷後，高更回到了波利尼西亞群島上的大溪地——綠色的原始叢林、色彩繽紛的花朵、湛藍的天空與海洋、金閃閃的太陽、婦女們黝黑皮膚上裹著的彩色的花布……高更喜歡這樣的色彩，因為它是純天然的，沒有經過人工渲染的，洋溢著野性之美。

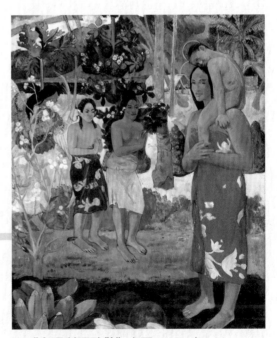

▲《向瑪利亞致敬》高更 1891年
高更眼裡的大溪地人是質樸的、特別的——簡單的衣衫，厚厚的嘴唇，高高的眉骨和顴骨，鼻頭比較大。

尋找寶藏的火星人

20世紀湧現出許多像亨利·馬諦斯和巴勃羅·畢卡索這樣富有創造力和開拓精神的偉大畫家，由他們所引領的對於「新藝術」的視覺衝擊，改變世人對現代藝術的理解。

嘿！野獸派

馬諦斯在色彩和造型方面的成就尤為突出，他嘗試讓色彩自由的排列組合。保守傳統的藝術評論家抨擊那些畫不是畫，像是一群張牙舞爪的野獸。野獸？馬諦斯覺得這個詞很適合形容他那洪水猛獸般的色彩感。從此，紛雜的藝術流派裡，多了一個「野獸派」。

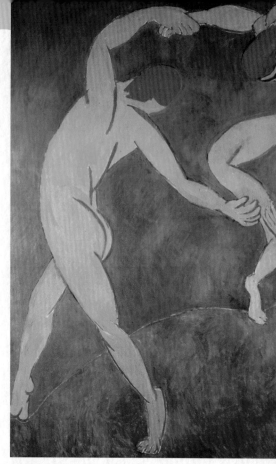

▲《舞蹈》馬諦斯 1909-1910 年

▼《馬諦斯夫人肖像》
 馬諦斯 1905 年

這幅畫還有另外一個名字——《綠條紋》。馬諦斯夫人臉中間那條綠色的線，將她的臉部和整個背景一分為二，這種色彩的實驗方式前所未有！

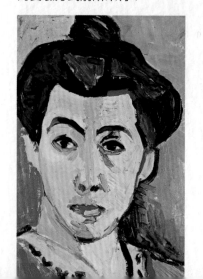

神奇巨作

1910 年，馬諦斯接到一份作品訂單：創作兩幅巨型畫作。其中一幅叫《舞蹈》——畫面上只有三種顏色，背景是明亮的藍色和綠色，人體是土紅色。神奇的是，當光線發生變化時，畫中三種顏色的明度和飽和度也會隨之變化，用來勾勒人物的線條非常簡單，卻具有極強的視覺衝擊力。

原來是好朋友

1906 年秋天，馬諦斯與畢卡索在一個畫商的家中相識。從此，兩位畫家一直保持著密切的聯繫。畢卡索深受馬諦斯創作理念的影響，甚至說：「我為自己和馬諦斯兩個人作畫。」

馬諦斯

畢卡索

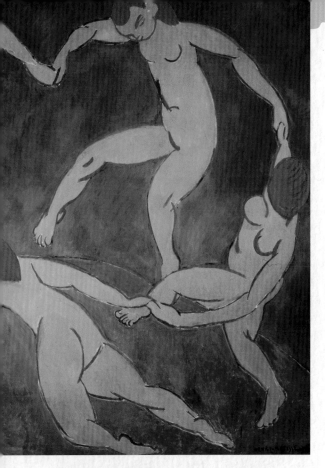

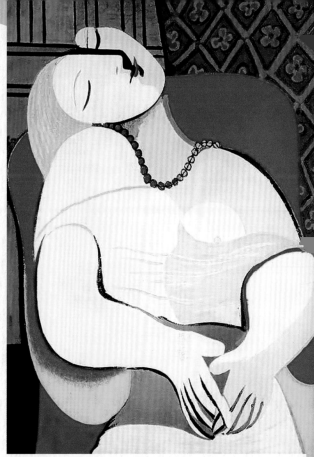

馬諦斯的剪紙藝術
在第二次世界大戰席捲全世界的同時，馬諦斯也在接受一次大型結腸手術後坐上輪椅。那時的他無法在畫架前工作，便決定挑戰一些從未嘗試過的藝術形式，比如剪紙。

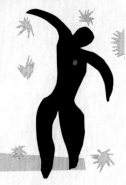

繪畫
繪畫是指用筆、墨、顏料等工具，在紙、紡織物、木板等平面上塑造形象的藝術形式，是一種造型藝術。20世紀以後，繪畫越來越著重表現畫家的主觀意識，它是捕捉、記錄及表現畫家不同創意目的的一種形式。

▲《夢》畢卡索 1932 年
四十七歲的畢卡索與少女瑪麗·泰雷茲初次相遇，此後，她一直作為畢卡索藝術創作的模特兒。十七年後，六十四歲的畢卡索在寫給她的生日賀卡中說：「與你相遇是我生命的開始。」

🎨 **立體主義**
　　畢卡索是世界上最高產的現代畫家之一。受塞尚「用圓柱體、球體和錐體來表現自然景物」思想的啟發，在畢卡索的畫中，現實世界被分解成許多破碎的幾何圖形，然後又被重新組合起來……藝術評論家稱他的作品是「立體主義」。

畢卡索的故鄉馬拉加

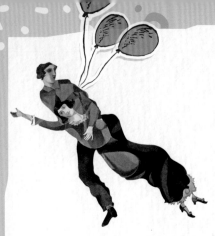

逃離地心引力

音樂家走上屋頂，新婚夫婦如天使般翱翔，驢子在跳舞，小村莊飄浮空中……歡迎來到馬克·夏卡爾的世界。在這裡，同一幅畫面中層疊著不同景象，千變萬化只在一念之間；在這裡，你會以為自己在作夢，就像逃離地心引力。

🎨 故事飛起來啦

　　酷愛畫畫的窮小子、迎娶了繆斯女神的潦倒畫家……一百多年前，夏卡爾誕生在俄國一個貧窮落後的猶太小村莊維特布斯克。他是畫壇上的特殊人物，因為他只畫自己的夢幻或臆想。人們稱他是「在畫布上作夢和描繪童話的人」。

夏卡爾與妻子蓓拉
戰爭期間，夏卡爾帶著全家去美國避難。不幸的是，妻子蓓拉卻在異鄉溘然長逝。

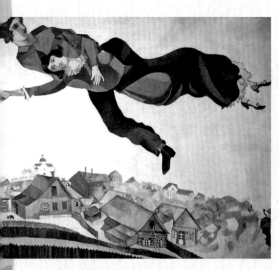

▲《城市之上》夏卡爾 1918 年
如果說夏卡爾是個偉大的夢想家，那麼他的畫就是白日夢。這些橫七豎八的奇幻場景，講述的是他的夢幻世界。

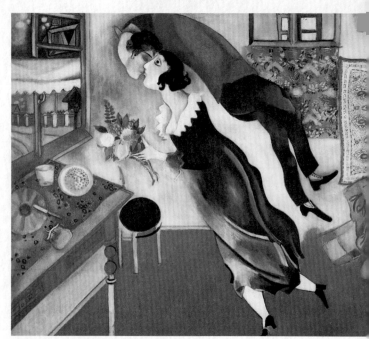

▲《生日》夏卡爾 1915 年
迎娶妻子蓓拉的那一天，是夏卡爾二十八歲的生日，相戀六年，這對同鄉的戀人終於修成正果。一塊粉嘟嘟的蛋糕，一手花束，為了親吻妻子，他，飛了起來。

五彩繽紛的愛

夏卡爾對生活的愛、對繪畫的愛，很大一部分源於對妻子蓓拉的愛。愛，是他的畫中出現最多的主題。在夏卡爾心中，愛是五彩繽紛的。不只是五光十色的絢麗，這些色彩在他的畫作中游走翻騰，甚至從輪廓線裡脫溢出來，形成了繽紛、律動的生命。

◀《喜悅》夏卡爾 1938 年
夏卡爾完全依照自己的想像作畫，畫風天真純樸，色彩濃郁明亮。難怪畢卡索說：「馬諦斯死後，夏卡爾是唯一理解色彩的藝術家。」

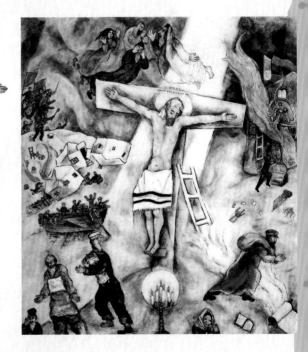

戰爭

第二次世界大戰爆發後，歷史的喧囂走進了夏卡爾的畫。維特布斯克是承載他童年回憶的地方，也是他想像中猶太人民的避風港。戰爭和種族迫害的動亂年代裡，夏卡爾在作品中引入了悲劇的、社會的和宗教的題材。

▶《白色十字架上的耶穌》夏卡爾 1938 年
與生俱來愛幻想的天性，猶太家庭耳濡目染下嚴格的宗教傳統，這一切都深深影響夏卡爾畢生的創作。

夏卡爾

藝術家

生活中的藝術家不只是指美術家，那些具有較高的審美能力、嫻熟的創造技巧，從事藝術創作並且具有一定成就的藝術工作者都可以被稱為藝術家。他們通常擁有超出常人的豐富情感，異於常人的審美感受力和遠比常人更高的藝術想像力。

藝術圈的大事件

西元前 40000 年

西元前 2000 年

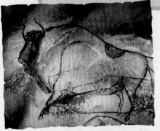

約西元前 37000—前 28000 年
法國拉斯科洞窟繪有壁畫。

約西元前 1320 年
埃及帝王谷的木乃伊下葬，
填墓中繪有圖畫。

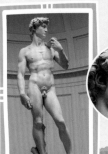
大衛雕塑

1490 年
達文西創作
《抱銀貂的女子》。

達文西畫像

1501—1512 年
米開朗基羅分別在佛羅倫斯和
羅馬創作雕塑《大衛》、西斯
汀教堂天頂壁畫《創世紀》。

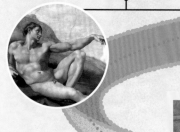

1500 年

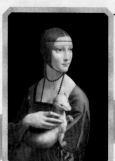

1623—1656 年
委拉斯奎茲為
西班牙王室畫肖像畫，
創作《侍女》。

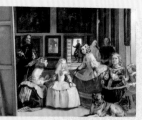

1700 年

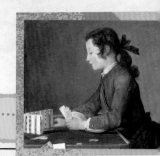

1509—1511 年
拉斐爾為梵蒂岡宮的
簽字廳創作《雅典學派》。

約 1735 年
夏爾丹創作《紙牌屋》。

1905 年
馬諦斯在巴黎展出自己的畫作，
被評論家稱作「野獸」。

1907 年
畢卡索和布拉克
一起開創
「立體派」。

梵谷畫像

1910 年

1900 年

約西元前 575—前 560 年
古希臘陶藝家在酒瓶上畫畫。

西元前 247—前 208 年
中國秦始皇修建陵墓，
包含大批兵馬俑。

西元前 1000 年

500 年

1423—1425 年
多納太羅為義大利西耶納
大教堂創作青銅浮雕。

喬托塑像

1300 年

1400 年

約 1305 年
喬托在義大利阿雷那禮拜堂
創作壁畫。

1434 年
揚・凡・艾克創作
《阿爾諾菲尼的婚禮》。

莫內畫像

1786 年
哥雅成為
西班牙王室的
宮廷畫師。

1874 年
第一次印象派畫展開幕，
莫內展出他的作品
《日出・印象》。

塞尚畫作

1800 年

1880 年

1889 年
梵谷在聖雷米創作
《星夜》。

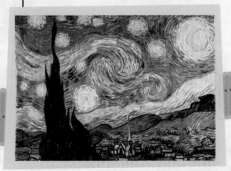

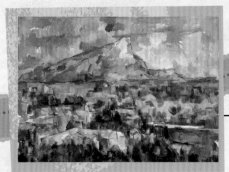

1882—1906 年
塞尚回到家鄉，創
作大量與聖維克多
山相關的作品。

遊博物館看世界名畫

① 法國

巴黎羅浮宮博物館
- 《蒙娜麗莎》
 達文西 1503—1505年（第13頁）
- 《自由女神領導人民》
 德拉克洛瓦 1830年（第42頁）

巴黎奧賽美術館
- 《拾穗》
 米勒 1857年（第47頁）
- 《草地上的午餐》
 馬奈 1862—1863年（第49頁）
- 《貝列里家族》
 竇加 1858—1860年（第54頁）

- 《舞蹈考試》
 竇加 1874年（第55頁）

② 義大利

佛羅倫斯烏菲茲美術館
- 《春》
 波提切利 約1477—1478年（第10-11頁）

佛羅倫斯布蘭卡奇禮拜堂
- 《逐出樂園》
 馬薩齊奧 約1427年（第9頁）
- 《納稅銀》
 馬薩齊奧 1425—1428年（第9頁）